눈이 보고 싶어 하고 귀가 듣고 싶어 하고
입이 먹고 싶어 하고 코가 냄새 맡고 싶어 하는 것 중에
뜰에서 구할 수 없는 것이 무엇이 있겠는가.

월리엄 로슨 William Lawson

일러두기

1 이 책은 사임당에게 전칭되어 오는 작품들 가운데 간송미술관, 국립중앙박물관,
오죽헌시립박물관에서 소장하고 있는 사임당과 매창의 그림 일부를 다뤘습니다.

2 본문에서 추가 설명이 필요한 단어는 •표시를 하고 〈용어 해설〉에 설명을 수록했습니다.

사임당의 뜰

2017년 3월 3일 초판 인쇄 ○ 2017년 3월 8일 초판 발행 ○ **지은이** 탁현규 ○ **펴낸이** 김옥철
주간 문지숙 ○ **편집** 김소영 ○ **디자인** 남수빈 ○ **인쇄** 스크린그래픽 ○ **제책** SM북
마케팅 김헌준 이지은 강소현 ○ **펴낸곳** (주)안그라픽스 우10881 경기도 파주시 회동길 125-15
전화 031.955.7766(편집) 031.955.7755(마케팅) ○ **팩스** 031.955.7744 ○ **이메일** agdesign@ag.co.kr
웹사이트 www.agbook.co.kr ○ **등록번호** 제2-236(1975.7.7)

이 도서의 국립중앙도서관 출판예정도서목록(CIP)은 서지정보유통지원시스템 홈페이지
(seoji.nl.go.kr)와 국가자료공동목록시스템(www.nl.go.kr/kolisnet)에서 이용하실 수 있습니다.
CIP제어번호: CIP2017005475

ISBN 978.89.7059.888.8 (03650)

사임당의 뜰

탁현규 지음

안그라픽스

매창의 화첩

함께 이야기 나누며

뜰에 들어서며

엄마야 누나야 강변살자
뜰에는 반짝이는 금모래 빛
뒷문 밖에는 갈잎의 노래
엄마야 누나야 강변 살자

강가에 살면 뜰에는 햇빛에 반짝이는 모래밭이 있고 뒷문
밖에는 바람에 흔들리는 갈대밭이 있다. 율곡 이이栗谷 李珥,
1536-1584가 파주 율곡리 임진강가 고향 집에 머물 때
김소월이 읊은 것과 같은 감흥을 느끼지 않았을까.
이이는 고향이 두 곳인데 한 곳은 어머니의 고향 강릉이고
다른 한 곳은 아버지의 고향 파주다. 그리고 중년 이후에는
처가가 있는 황해도 해주로 갔다.

이 고향은 모두 산수와 벗하는 곳이었다. 이이는 "글은
배워서 능할 수 없으나 기氣는 길러서 이룰 수 있다"고 하면서
기를 기르는 데 산수가 최고라고 하였다. 그래서 이이는
기를 기르기 위해 한양을 벗어났다.

이이가 최종 은거지로 삼은 곳은 해주 석담石潭이다. 이곳에
가족과 살면서 정사精舍를 지어 제자를 가르치며 남은 생애를
보내는 것이 이이의 바람이었다. 지금의 행정구역으로 석담은
황해남도 벽성군에 속해 있다. 석담천이 아홉 번 굽이져
흐르는 명승을 이이는 고산구곡高山九曲이라 이름을 붙이고
시조로도 읊었다. 이이의 오랜 염원이 이루어진 순간이다.

기를 북돋아 주는 산수가 좋은 땅이, 어렸을 때는 부모님의
고향인 강릉 경포대와 파주 임진강변이었을 것이고 훗날
해주로 낙향해서는 고산구곡이었을 것이다. 그래서 김소월의
시에 등장하는 강변은 이이의 경우, 해변과 계곡으로 넓어지는
셈이다. 어머니 사임당과 누이 매창과 함께 산수 좋은 곳에서
살자는 이이의 바람은 우리 모두의 바람이기도 하다.
이 바람이 김소월의 입에서도 읊어졌다고 볼 수 있다.

앞뜰과 뒤뜰엔 철마다 화초가 피고 꽃향기와 풀향기를 따라
여러 곤충이 찾아오니 산수 간에 사는 즐거움은 아름다운 풀과
벌레로 더욱 커진다. 산은 멈춰 있고 물은 움직이며
풀은 흔들리고 벌레는 움직인다. 산수는 크고 풀과 벌레는
작은데 이 모든 것은 사람과 더불어 하나가 되며 이때 사람의
기운이 자라난다. 이는 해주 석담의 집 뜰만이 아니라 파주
율곡리 집 뜰에서도, 강릉 오죽헌 집 뜰에서도 마찬가지다.

뜰은 마당으로 들어온 작은 산수이다. 유람이 자유로웠던
남성들이 산수를 화폭에 담았다면 여성들은 뜰을 화폭에
담았다. 이렇게 해서 사임당은 자연스레 뜰을 화폭에 담았을
것이다. 그리고 사임당이 자신의 뜰을 그림으로 남겼기 때문에
우리는 조선 시대의 뜰을 경험할 수 있다. 사임당의 뜰은
모두에게 열려 있다. 사임당의 그림 속 뜰에 들어가
풀을 만져보고 꽃향기를 맡아보자. 그리고 벌과 나비의
날갯짓을 바라보며, 흙을 밟는 상상을 해보자.

뜰을 거닐다 잠깐 뒷문 밖으로 나와 뒷동산에 오르면
오솔길 사이로 나무가 울울창창하다. 어디선가 울리는 산 새
울음소리를 따라 다시 걸음을 옮긴다. 이 길을 앞서 걸어간
이들 중에 사임당의 큰딸 매창梅窓,1529-1592도 있었을 것이다.
뜰에서 시작한 산책은 매창 덕분에 뒷동산으로 이어진다.

사임당과 매창, 모녀가 화폭에 펼쳐 놓은 앞뜰과 뒷동산
정경이 가슴 속으로 들어온다. 기운이 가슴 속으로
살아 들어오게 하려면 오감을 활짝 열어 두어야 한다.
오감은 색色 성聲 향香 미味 촉觸, 즉 보고 듣고 냄새 맡고 맛보고
만지는 것. 사임당 뜰에서 우리는 오감이 활짝 열리는 경험을
할 것이다. 오감을 열고 발걸음을 옮겨 뜰 안으로 들어가 보자.

사임당의 화첩

묵포도
墨葡萄

———

간송미술관 소장

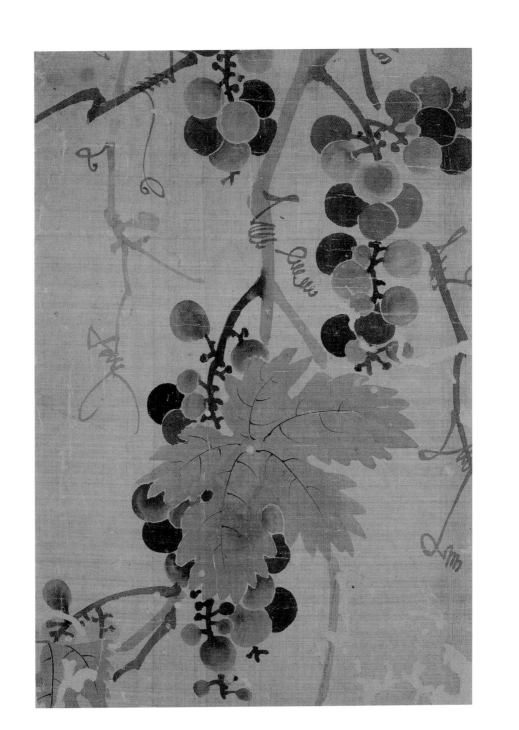

포도는 색을 쓰지 않고 먹으로만 그린다. 포도의 빛깔은
먹 빛깔과 비슷하여 먹으로 그리기에 알맞다. 그래서 먹으로
그린 포도 그림을 묵포도墨葡萄라고 부른다. 포도 그림은
사군자四君子•와 어깨를 나란히 한 묵화墨畵이며, 사군자와
마찬가지로 포도 또한 여러 덕성을 갖추고 있다. 포도는
덩굴식물이다. 끊이지 않고 쭉 이어지는 덩굴줄기는 자손이
끊기지 않고 이어지는 것을 뜻하고 가득 맺힌 알맹이는 자식을
많이 낳는다 하여 다산多産을 뜻한다. 또한 술을 담가 먹을 수
있으니 포도의 힘은 매우 크다. 그리고 난초와 마찬가지로
그리기도 그다지 어렵지 않다. 줄기는 글씨 쓰는 법과 멀지 않고
알맹이는 동그라미만 그리면 되니, 붓과 먹을 늘 곁에 두고 살던
선비들에게 포도 그림은 벗하기 좋았다.

포도를 그려 처음으로 이름을 낸 화가가 사임당이다.
조선 시대에 군자가 되는 것이 선비의 바람이라면, 자식을
많이 낳는 것은 부인의 바람이었을지 모른다. 아무튼
포도 그림을 묵화로 올려놓은 사임당 덕분에 후배 화가들도
묵포도에 마음을 쏟게 되었으며, 그중 한 명이 율곡학파였던
영곡 황집중影谷 黃執中, 1533 -?이다.

율곡 이이는 어머니 행장行狀에서 사임당의 포도 병풍과 족자가
세상에 널리 전해진다고 하였지만 지금 남아 있는 작품은
매우 드물다. 이는 임진왜란 이전 다른 그림이 많이 전해지지
못한 이유와 같다. 사임당 포도 그림 가운데서도 빼면 안 되는
귀한 그림이 영정조대 수장가였던 월성 김광국月城 金光國, 1727-
1797이 꾸민 화첩 안에 들어 있는 그림이다. 이 그림은 아마도
병풍 그림을 족자나 화첩 크기에 맞추기 위해 자른 듯하다.
그리고 그림 어디에도 관서款書•나 인장印章•이 없다.
이는 사임당의 다른 그림과 마찬가지다.

고운 비단 위에 포도 세 송이가 주렁주렁 달렸다. 가장 큰
송이는 잎으로 절반 정도를 가렸다. 다 드러내지 않고 감춰야만
재미있는 그림이 되기 때문이다. 또한 이렇게 가려줘야
알맹이가 줄어 그림이 번잡해지는 걸 피할 수 있다. 묵포도
그림에서는 포도 알맹이의 농담濃淡•을 달리해야 한다. 모두
짙어도 안 되고 모두 옅어도 안 된다. 모두 짙으면 송이가
무거워지고 모두 옅으면 가벼워진다. 무엇보다도 농담이 같으면
단조로워 생기가 돌지 않는다. 옅은 알맹이도 농담이 조금씩
달라야 입체감이 생긴다. 줄기와 가지도 농담이 다르다.
오래된 줄기는 옅게, 새로 난 가지는 짙게 하는 것이 포도 나무의
줄기와 가지를 그리는 방식이다.

이 모든 것을 놓고 보았을 때 사임당의 묵포도는 어느 하나
흠잡을 데가 없다. 실제 포도보다 더 매끈하다. 아마도
사임당의 마음이 이렇게 정갈하지 않았을까.

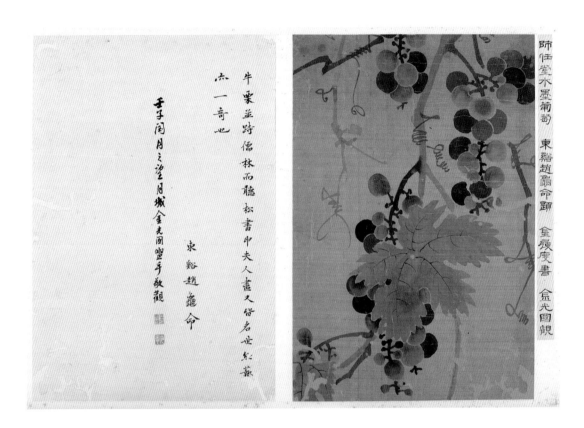

牛栗並時儒林而聽松書申夫人畫又晳名世然藏

六一奇也

壬子閏月之望月城金光國盥手敬觀

東谿趙龜命

師任堂水墨葡萄 東谿趙龜命題 金履慶書 金光國觀

김광국 화첩 속의 〈묵포도〉

師任堂水墨葡萄 東谿趙龜命題 金履慶書 金光國觀
사임당수묵포도 동계 조구명이 짓고 김이경이 쓰고 김광국이 보다

사임당 화첩에 김광국은 감상평을 남기지 않고 대신
동계 조구명東溪 趙龜命, 1693-1737이 화첩을 보고 읊은
제사題詞*의 마지막 구절을 옮겨 놓았다.

　우계와 율곡은 아울러 유림을 머뭇거리게 했는데
　청송 글씨와 신 부인 그림은 또 모두 세상에 이름을 날린
　빼어난 재주였으니 또한 한 가지 기이한 일이다.
　牛栗竝蒔儒林 而聽松書 申夫人畵 又皆名世絶藝 亦一奇也.

조구명이 말한 의미는 다음과 같다. 우계 성혼牛溪 成渾, 1535-
1598과 율곡 이이는 모두 대 유학자였으며, 성혼의 부친
청송 성수침聽松 成守琛, 1493-1564과 이이의 모친 사임당은 모두
예술에서 뛰어났으니 자식들이 대학자가 된 것은 부모의
예술 기질이 좋은 영향을 미쳤기 때문이다. 학문과 예술이
서로 도와주어 더욱 크게 자라나게 한다는 조선 사대부들의
생각을 드러낸 문장이기도 하다.

그다음에 김광국 본인이 그림을 보았다는 내용을 썼다.

임자 윤달 15일에 월성 김광국이 손을 씻고 삼가 보았다.
壬子潤月之望 月城金光國盥手敬觀.

1792년에 김광국이 55년 전 조구명의 글을 옮겨 쓴 것은 사임당
그림에 대한 조구명의 평가를 믿고 따른다는 뜻일 것이다.
그리고 이것으로 사임당의 그림이 조선 후기에도 감식안鑑識眼의
입에 오르내린 사실을 알 수 있다.

지난 2009년 6월 오만 원권이 발행되었다. 이 오만 원권
지폐 앞면에 사임당의 초상과 함께 들어간 것이 포도 그림이다.
그런데 수묵을 채색으로 바꿔서인지 원본의 맛이
많이 줄어들었다. 역시 포도는 수묵이 제맛이다.

쏘
가
리

———

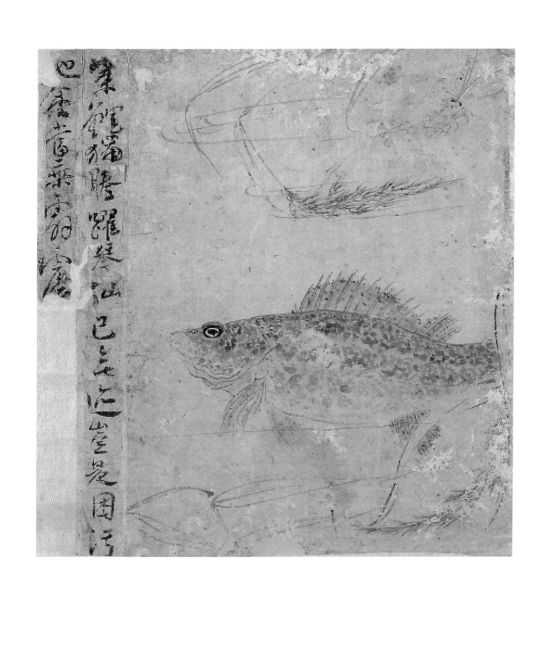

옛사람들은 과거科擧 급제及第를 기원하며 잉어를 그렸다.
이는 등용문登龍門 고사를 말한다. 잉어가 황하 상류에 있는 용문의
폭포를 뛰어오르면 용이 되어 승천한다는 이야기다. 또한 이를
어변성룡魚變成龍이라 부르기도 한다. 한편 게를 그리는 것은
갑과甲科°로 합격한다는 뜻이다. 게는 갑甲옷을 입고 있기
때문이다. 잉어와 게는 모두 물에 사는 동물이다. 이 둘을 그린
그림을 어해도魚蟹圖라 부른다. 어해는 급제를 소망하는 그림이다.

사임당이 그린 물고기에 잉어만 있는 것이 아니다. 쏘가리도
있다. 쏘가리는 한자로 궐鱖인데 이는 궁궐의 궐闕과 발음이 같다.
따라서 쏘가리는 급제하여 궁궐에 들어가는 것을 의미한다.
그냥 쏘가리만 그리면 그림이 밋밋해질 수 있다. 이때 함께
그리기에 좋은 생물이 새우이다. '쏘가리가 새우를 놀래키다'를
한자로 바꾸면 입궐경하入鱖驚蝦가 된다. 이는 '궁궐에 들어온
것을 축하합니다'라는 입궐경하入闕慶賀와 발음이 같다. 쏘가리는
민물고기이니 새우도 민물새우가 될 것이다.

쏘가리와 새우가 함께 있는 모습은 약육강식弱肉强食의 법칙을
연상하게 한다. 이 긴장감 때문에 그림의 소재로 인기가 많았던
것이 아니었을까. 사임당이 그린 쏘가리는 다른 물고기처럼
옆으로 누워 있다. 물을 거의 그리지 않기 때문에 물 바깥에서
죽어 있는 듯 보이지만 실은 그렇지 않다. 쏘가리가 등장하여
놀란 새우는 위쪽으로 도망간다. 그림 속 쏘가리의 무늬는
얼룩덜룩하고 미끌미끌한 질감이 전해지며 등과 배지느러미는
가볍고 부드러운 것이 진짜 지느러미 같다. 눈알을 짙은 먹으로
쿡 찍어주니 화룡점정畫龍點睛이 되었다. 새우는 제풀에 놀라
도망치지만 쏘가리는 새우를 잡으려 하지 않는 것 같다.

사임당은 입궐경하를 그려 친지들에게 선물했을 것이다.
먹으로만 그리기 때문에 시간이 많이 걸리지 않는 그림이다.
그리고 이 그림 옆에는 아들 율곡 이이가 쓴 시가 붙어 있다.

余得見申夫人筆士貞頗多之或附以跋語矣
今觀三州李仲羽所藏帖則下有棠谷先生題詠
絶句尤可寶也仲羽背起珍藏將以遺於同僚非
但取其墨妙詩韻以供好事者之傳玩而已其
子孫得其賣則必不忍輕壞而染露於伊籍記
朱先生每以一躍之出多化氣質為警學之要
訣李氏子孫苟能下脫人欲之卑污而上躋天
理高明則其於此圖此詩真得其深趣矣恩律
宋時烈敬書

송시열 제사

붉은 잉어 홀로 뛰어오르니, 금선琴仙은 이미 종적이 없다.
어찌 연못을 좁고 더럽게 하랴, 반드시 벽력霹靂을 타리라.

紫鯉獨騰躍, 琴仙已無迹. 豈是困汚池, 會當乘霹靂.

시는 뛰어오르는 잉어에 관한 내용이라, 쏘가리를 그린
그림과는 다소 거리가 있어 보인다. 이 그림 아래에는
우암 송시열尤庵 宋時烈, 1607-1689의 제사가 붙어 있기도 한데
그 내용의 일부는 이렇다.

나는 신 부인 필적을 자못 많이 볼 수 있었고 혹은
발어跋語*를 붙이기도 했다. 이제 삼주 이중우三州 李仲羽,
1626-1688의 소장을 보니 위에 율곡 선생께서 쓰신 바의
절구가 있어 더욱 보배라 할 수 있다.

余得見申夫人筆蹟頗多, 亦或附以跋語矣.
今觀三州李仲羽所藏, 則下有栗谷先生小寫絶句, 尤可寶也.

율곡 이이의 후손이 소장하고 송시열이 배관拜觀*한 이 쏘가리
그림은 사임당의 진적이 확실하다.

29

사임당초충화첩

師任堂草蟲畫帖

간송미술관 소장

오이와 개미취

맨드라미와 도라지

민들레와 땅꽈리

달개비와 추규

양귀비와 호랑나비

원추리와 패랭이

수박과 개미취

가지와 땅딸기

계거추규
鷄距秋葵

———

달개비와 추규

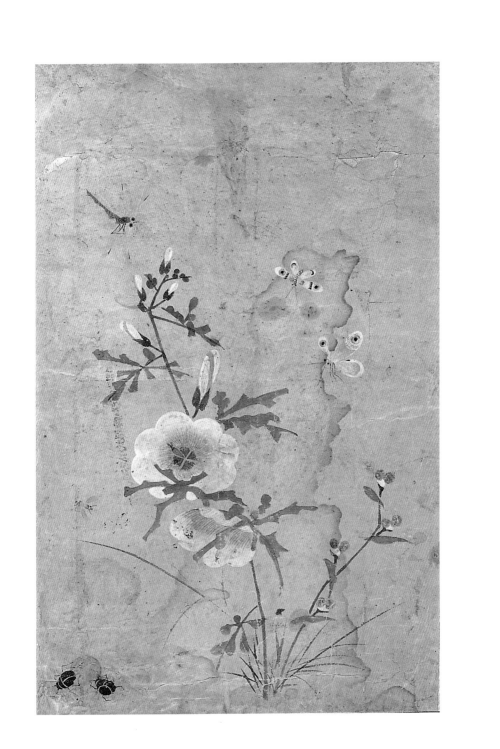

추규는 가을에 피는 해바라기, 가을 아욱이라는 말이다.
우리에게는 추규보다 접시꽃이란 이름이 더욱 친숙하다.
촉규, 덕두화德頭花, 일일화 등 다른 이름도 많다.
담황색 꽃은 정원에 심어 가꿨다. 달개비는 잡초로 돋아났고
바랭이 풀도 함께 자랐다. 바랭이 풀은 어떤 꽃과도
잘 어울려서 약방의 감초와 같았다. 접시꽃의 노란 꽃술은
섬세하고 먹으로 그은 잎은 활달하여 강약의 대비가
잘 이루어졌다.

나비 두 마리와 잠자리 한 마리가 나온 것은 다른 그림과
비슷한데 이번에는 벌도 나왔다. 크기가 작고 먹빛이 옅어
눈에 잘 안 띄기 때문에 유심히 찾아야 한다. 역시 옛 그림은
은근히 보여준다. 이제 사임당 그림에서 나올 수 있는
날곤충은 다 나왔다. 벌과 나비, 잠자리처럼 지금도 흔하게
볼 수 있는 곤충들이다.

기는 곤충은 매번 달라진다. 말똥구리 두 마리가 힘을 합하여
말똥을 굴리고 있다. 한 놈은 뒷발로 당기고 한 놈은 앞발로
밀고 있다. 거의 화폭 끝에다 그렸다. 조금 있으면 말똥구리가
말똥과 함께 사라질 것이다. 다음 장면까지 상상하게 만든
화가의 솜씨가 좋다.

포공주실
蒲公朱實

———

민들레와 땅꽈리

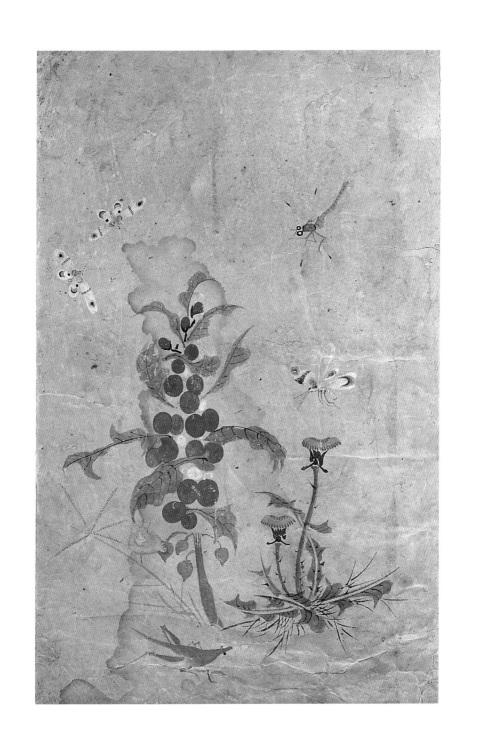

붉은 열매를 주렁주렁 매단 땅꽈리는 가지과에 속하는
식물이다. 열매와 뿌리는 약으로 쓰인다. 밭이나 논두렁
어디에서나 잘 자란다. 열매가 오밀조밀 맺혀 있는 모습은
포도와 생김새가 비슷하다. 여름에 열매를 맺는 꽈리는
풍요함을 의미한다. 약으로도 쓰이기 때문에 그림의 소재로도
좋았다. 꽈리의 힘은 사람들의 병을 치료하는 것이다.

초충도草蟲圖°는 풀과 벌레를 소재로 하여 그린 그림을 말한다.
또한 초충도는 일종의 약초 도감이라 할 수 있다. 약으로
쓰이는 풀과 열매를 공부하는 교과서가 바로 초충도이다.
그런데 꽈리는 여름에 열리고 민들레는 봄에 핀다. 그래서
이 그림은 서로 다른 시기에 피는 꽈리와 민들레를 같이 담고
있기 때문에 연출했다고 할 수 있다. 민들레도 뿌리와 잎을
약으로 먹기 때문에 꽈리와 함께 놓은 것이다. 따라서 초충도를
그리면서 약초 공부도 겸하던 사실을 짐작할 수 있다.

민들레는 노랗거나 하얀데, 이 그림에서는 파란 민들레이다.
붉은 열매와 파란 꽃으로 대비시키려고 했는지도 모른다.
다른 그림에서 붉은 맨드라미와 보랏빛 도라지 꽃을 대비시킨
것처럼 말이다.

이 화첩에 나오는 세 마리의 나비는 모두 같은 종이다.
나비는 흰색 안료인 호분으로 칠하고 먹을 주로 썼다.
꽈리 열매가 더욱 붉어 보이게 하는 좋은 방법이다.
붉은색은 광물성 안료인 주사朱沙이다. 붉은색 안료는
호남성 진주辰州에서 채취되어서 '진주의 모래'라는 뜻으로
진사辰沙라고도 부른다.

나비와 같이 잠자리가 날고 있다. 잠자리는 초충도에서
나비 다음으로 자주 나오는 날벌레이다. 사임당은 늘 나비는
짝으로 그리지만 잠자리는 한 마리만 그린다. 잠자리마저
짝으로 그리면 화면이 너무 혼잡해지기 때문이다.
땅에는 방아깨비가 오른쪽으로 기어간다. 모든 곤충이 꽃으로
모여들고 있다.

계관길경
鷄冠桔梗

맨드라미와 도라지

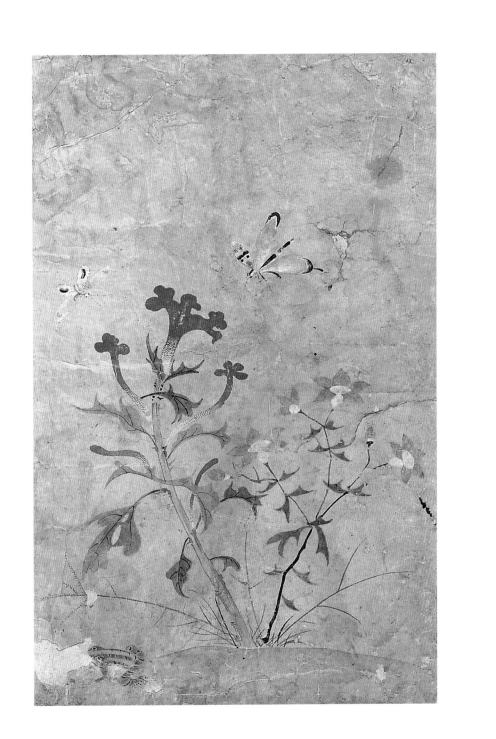

맨드라미는 닭 벼슬을 닮았다. 꽃잎의 색도 닭 벼슬처럼 붉다.
그래서 맨드라미를 한자로 계관鷄冠이라 한다. 벼슬을 하면
관을 머리에 쓰기 때문이다. 따라서 맨드라미는 벼슬살이를
뜻한다. 관직에 오르고 싶은 선비들이 좋아할 수밖에 없다.

도라지 꽃말은 사랑이라고 한다. '도라지 도라지 백도라지
심심산천에 백도라지'라는 노래처럼 백도라지는 매우 귀하다.
흰 것은 모든지 귀하다. 대개는 보랏빛 도라지이다. 그림에서는
네 송이가 피었는데 두 송이는 부풀어 올랐다. 마지막 꽃은
바랭이 풀이다. 사임당은 각기 다른 꽃과 풀을 한 자리에
모아 놓았다.

무늬와 색이 다른 두 무리의 나비가 맨드라미 꽃잎에
앉으려고 내려온다. 크기를 달리하여 가깝고 멀리 있는 모습을
표현하였다. 땅에는 참개구리 한 마리가 납작 엎드렸다.
나비는 가운데로 모여들고 개구리는 바깥으로 향하여 감상자의
시선이 적절히 모여들고 흩어진다.

늦여름날 마당에 핀 맨드라미를 보면 아들이 곧 급제할 것 같고
도라지꽃을 보면 가족 간의 사랑이 더욱 깊어질 것 같다.
이때 뜰이나 밭에서 개구리가 꽥꽥 울어대면 더위도 저만치
물러가겠지.

청과취완

青瓜翠菀

———

오이와 개미취

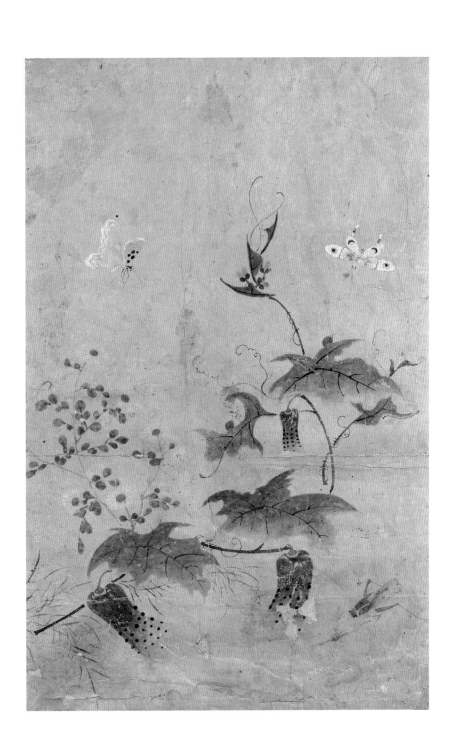

덩굴식물의 줄기는 끊기지 않고 길게 이어진다. 사람들은
자신의 후손도 끊이지 않고 이어지기를 바란다. 그 바람을
덩굴식물 그림에 담았다. 그래도 아무 덩굴식물이나 그리지
않는다. 포도나 오이같이 맛있는 열매가 열리는 덩굴식물을
그린다. 가을에 포도가 달리고 여름에는 오이가 달린다.
한여름의 더위를 식혀주는 채소로 오이만한 것이 없다.
오이는 꽃도 예쁘다. 오이를 줄여 외라고 부르며, 오이꽃을
외꽃이라고 한다.

오이밭에 외꽃만큼 예쁜 무당벌레가 찾아 들었다. 무당벌레는
해충을 먹어 치우기 때문에 행운을 가져다주는 곤충으로
여겼다. 무당벌레는 남녀 간에 맺어진 사랑을 뜻하기도 한다.
작은 무당벌레는 쉽게 눈에 띄지 않아서 찾는 재미가 있다.
여치는 베를 짜는 여인을 상징한다. 부지런하고 성실한
곤충의 대명사이다. 그래서 오이, 나비, 무당벌레, 여치와 같은
생물들은 모두 가정이 편안하다는 의미를 가진다.

옛사람들은 뜰에 사는 작은 생물에서도 사람이 걸어가야 할 올바른 길을 보았다. 미물微物은 더 이상 미물이 아니라 삶을 되돌아보게 하는 소중한 생명이다. 미물을 사랑하는 사람은 모든 생명을 사랑한다. 그렇기에 초충도를 그리고 감상하는 것은 생명을 소중히 여기는 교육일지도 모른다. 미물을 사랑하는 마음은 생명을 어여삐 여기는 마음으로 나아간다. 이것이 사임당이 초충도를 그렸던 가장 중요한 이유일 것이다.

가자지매
茄子地莓

———

가지와 땅딸기

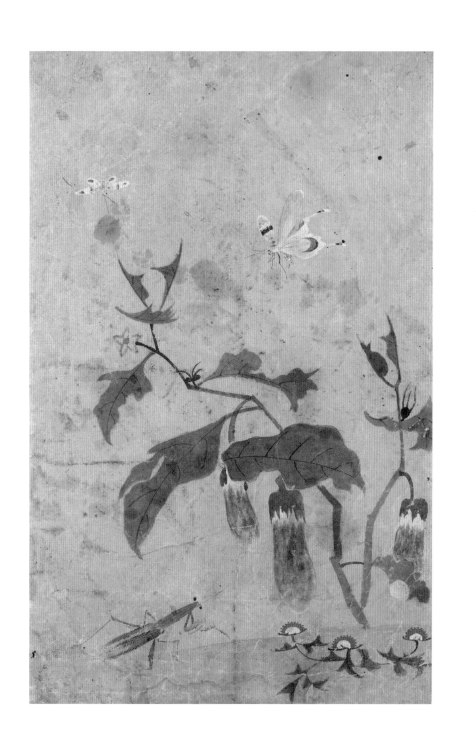

가지는 사임당이 오이와 더불어 많이 그렸던 열매이다.

한자로 가지는 가자茄子라고 한다. '아들을 더한다'는 가자加子와 발음이 같다. 따라서 가지가 주렁주렁 달린 모습은 아들을 여럿 낳는다는 뜻을 가진다. 가지는 빛깔도 곱고 생긴 것도 매끈하여 탐스럽기 그지없다. 그 생김새만으로도 풍요함을 보여준다.

세 개의 가지가 가녀린 줄기에 매달렸다. 가장 큰 가지 한 개만 전체를 다 그렸고 나머지 작은 두 개는 위나 아랫부분을 가렸다. 그래야 강약의 운율이 생긴다. 이는 다른 열매를 그릴 때도 흔히 쓰는 방식이다. 가지 끝에는 푸른 꽃 한 송이가 피어서 나비를 끌어들인다. 검고 붉은 무늬가 있는 흰 나비 두 마리가 한 꽃을 향해 모여드는데 꽃잎에 앉기에는 나비가 너무 크다. 또한 꽃이 한 송이뿐이어서 나머지 나비는 앉을 꽃이 없다.

가지색이 거뭇한 것은 아마도 보라색을 만드는 푸른색 안료를
구하기 어려워 먹을 대신 쓴 것이 아닌가 싶다. 가지 밑에는
붉은 산딸기가 세 떨기나 맺혔다. 가지도 세 개, 딸기도
세 떨기로 짝을 맞춘 것이다. 사임당 초충도에서 열매와 꽃이
주로 세 개씩 나오는 이유는 '삼三'이란 숫자가 완벽한 숫자이기
때문일 것이다.

딸기를 향해 몸이 가지 크기만한 사마귀 한 마리가 기어온다.
저 사마귀는 딸기를 따서 배를 채울 것이다. 그러고 보니
나비든 사마귀든 모두 꽃과 열매를 통해 삶을 이어 나간다.
이것이 생명이 살아가는 순리일 것이다. 아마도 옛사람들은
먹이를 향하는 작은 생명체의 본능을 보면서 사람도
먹을거리가 있어야 삶을 이어 나갈 수 있다는 평범한 진리를
깨달았을 것이다.

서과자완
西瓜紫菀

———

수박과 개미취

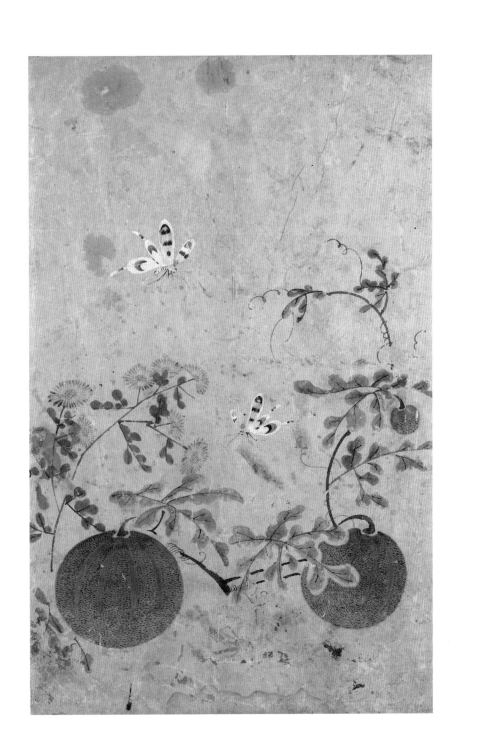

수박이 온전하게 달려 있다. 수박이 그려진 그림에서 흔히
수박과 함께 쥐가 등장한다. 쥐들이 수박의 벌건 속살을
파먹는 장면을 그린 것이다. 그런데 이번에는 쥐도 보이지 않고
수박도 손상되지 않았다. 대신에 그림 아래쪽으로 기어가고
있는 벌레가 희미하게 흔적만 남아 있다.

가지가 세 개 열렸듯이 수박도 세 통 열렸는데 역시 가장 큰
왼쪽 수박만 전체가 다 드러났고 오른쪽 작은 것은 잎으로
일부 가려져 있으며 그 위에 수박은 막 열매가 맺혀 크기가
작다. 수박도 오이와 같이 덩굴식물이어서 자손이 끊이지
않고 이어지라는 의미를 가진다. 더군다나 오이보다 훨씬
크기 때문에 역시 풍성한 결실을 상징한다. 사임당은 수박을
묵직하게 그리고 덩굴줄기는 가볍게 그려 대비시켰다.

짙푸르고 굳센 수박밭에 부드럽고 여린 개미취가 여덟 송이나
피었다. 국화의 일종인 개미취는 사임당 초충도에서 보조하는
꽃으로 자주 등장한다. 그래서 이 작품은 여름과 가을을 오가는
것 같다. 여름에는 열매가 맺고 가을에는 국화가 핀다. 그래서
국화는 가을을 불러온다. 개미취 꽃잎만큼이나 여린 날개를
가진 흰 나비 두 마리가 개미취 향기를 맡고 수박밭 가운데로
사뿐히 날아든다. 아래 한 마리는 꽃잎에 앉기 직전이고
위에 다른 한 마리는 서서히 꽃잎을 향해 내려온다.

이 그림의 구성은 나무랄 데가 없다. 각각의 경물이 적절한
공간에 자리했기 때문에 안정감이 있고 여유가 있으며
편안하다. 많이 그리지 않고 여백이 넓어도 그림이 된다.

훤원석죽
萱菀石竹

———

원추리와 패랭이

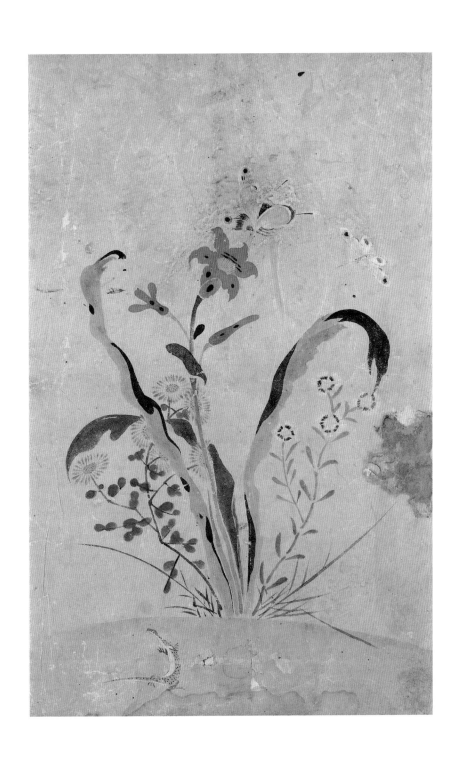

원추리는 근심을 잊게 해 준다고 망우초忘憂草라 부르거나
아들을 얻게 해준다고 의남초宜男草라 부른다. 한자로
훤초萱草이다. 안채 뒤뜰에 원추리를 많이 심었기 때문에 남의
어머니를 훤당萱堂이라 부르게 되었다. 원추리가 있는 집이란
뜻이다. 원추리는 여인들이 머무는 곳과 동일시 되었던 꽃이다.
그만큼 여인들에게 친숙한 꽃이다.

원추리의 양옆으로 개미취와 패랭이가 피었다. 패랭이는
젊음을 상징하고 개미취는 먼 곳의 벗을 기억한다는 뜻을
가진다. 이렇게 좋은 뜻을 가진 꽃들이 한자리에 모였기 때문에
그림의 힘은 더욱 세진다. 붉은 원추리와 남빛 개미취,
흰 패랭이 등 색도 다채롭다.

꽃이 향기로우니 벌레가 모여든다. 나비 두 마리가 차례로
꽃밭에 날아든다. 큰놈은 막 원추리에 앉으려고 한다.
초충도에서 나비는 꽃에 앉지 않는다. 꽃도 살리고 나비도
살리려면 나비는 허공에 떠 있어야 한다. 막 꽃잎에 앉을 듯이
그려야 감상자는 다음 장면을 떠올릴 수 있다. 나비는
여러 마리 그리지 않는다. 두 마리가 가장 알맞다.
새를 암수 두 마리인 한 쌍으로 그리는 것과 비슷하다.

하늘에 나비가 있다면 땅에는 기어가는 벌레나 동물이 있어야
짝이 맞는다. 이번에는 새끼 도마뱀이 나왔다. 도마뱀 꼬리는
잘려도 다시 생긴다. 그렇기 때문에 도마뱀은 강한 생명력을
의미한다. 나비는 쌍이지만 도마뱀은 한 마리다. 이것 또한
초충도의 법칙이다.

개미취와 패랭이 그리고 원추리 모두 여름에 피는 꽃이므로
한자리에 있는 것이 자연스럽다. 이 그림은 여름날 사임당의
뒤뜰에서 펼쳐지는 정경이다. 재미있는 점은 개미취 여섯 송이,
패랭이 네 송이, 원추리 세 송이로 숫자를 줄여나간 구성이다.
꽃송이의 수를 조절하는 이유는 넘치지도 모자라지도 않아야
그림이 되기 때문이다.

귀비호접
貴妃蝴蝶

———

양귀비와 호랑나비

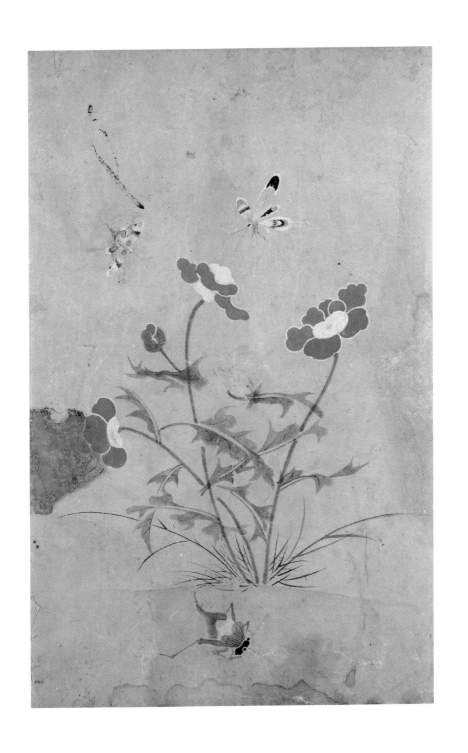

꽃 이름에 사람 이름을 붙였다. 당나라 현종의 후궁이었던
양귀비가 얼마나 요염하고 아름다웠으면 꽃 이름으로 불릴까.
양귀비 열매의 유액은 마약 성분이 들어 있어 아편의 원료가
된다. 여인의 아름다움은 사람을 위험에 빠뜨리는 아편과도
같다. 그렇다면 양귀비란 꽃은 올바른 이름을 가진 셈이다.
양귀비도 위험하고 아편도 위험하다. 그 해로움을 알지만
유혹에 넘어간다.

사임당이 유혹을 경계한다는 의미로 양귀비를 그리지는
않았을 것이다. 당연히 화려한 자태에 반하여 그렸을 것이다.
그런데 천하미색天下美色 양귀비 주위에는 어느 누구도 다가가지
못한다. 이내 빛을 잃고 말기 때문이다. 다른 꽃은 그리지 않고
양귀비만 그린 이유이다. 원추리 그림의 경우처럼 양귀비도
세 송이를 그렸다. 세 송이만으로도 꽃의 아름다움을 맛보기에
충분하다.

양귀비에 나비 두 마리가 내려앉는다. 나비는 양귀비가 도무지
무섭지 않은가 보다. 땅에는 풍뎅이 한 마리가 기어간다.
지금이야 마약 양귀비의 재배를 금지하지만 사임당이 살던
시절엔 다른 꽃과 마찬가지로 뒤뜰에서 자라던 꽃이었다.
이후 유럽에서 관상용으로 들여온 꽃 양귀비는 마약 양귀비와
생김새가 다르다. 꽃 양귀비의 줄기에는 솜털이 가득하다.
사임당의 그림 속 양귀비는 솜털 없이 매끈하므로
마약 양귀비가 맞다. 또한 꽃 양귀비는 솜털 때문에 그리기
쉽지 않다. 이제는 사임당처럼 마약 양귀비를 마당에서 키워
화폭에 담고 싶어도 그렇게 할 수 없다.

신사임당필초충도

申師任堂筆草蟲圖

———

국립중앙박물관 소장

양귀비와 도마뱀

오이와 개구리

가지와 방아깨비

수박과 들쥐

추규와 개구리

여뀌와 사마귀

맨드라미와 쇠똥벌레

원추리와 개구리

수
박
과
들
쥐

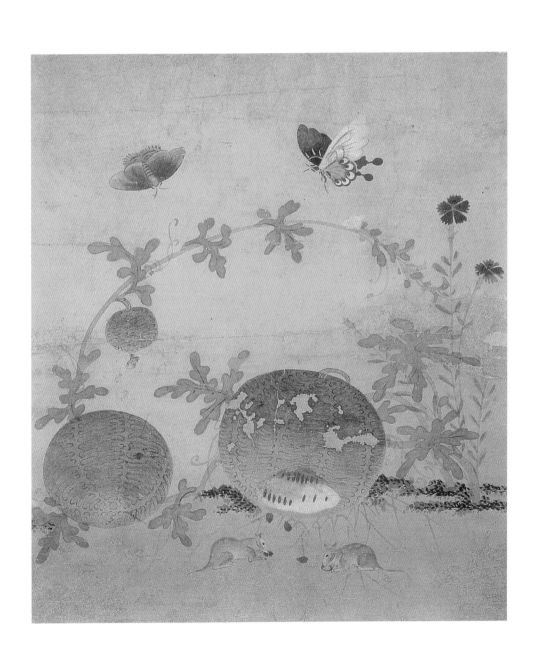

수박은 오이나 포도처럼 덩굴 열매이다. 열매도 크고 씨앗도
많아 풍요를 상징한다. 수박밭에 나타난 손님은 쥐 두 마리다.
사이 좋게 수박을 파먹는 쥐들을 보자니 포만감이 느껴진다.
날카롭고 단단한 이빨을 가진 쥐만이 수박껍질을 뚫을 수
있으므로 수박밭의 단골 손님은 쥐인 셈이다.

노란 수박꽃 한 송이 덕분에 그림이 더욱 화사해졌다.
수박은 모두 세 덩이인데 잘 익은 큰 덩이를 쥐가 파먹고 있다.
쥐도 어느 것이 더 맛있는지 알고 있다. 사임당의
다른 초충도와 마찬가지로 하늘과 땅에 모두 생명이 있고
두 가지 종류의 꽃이 피어 있다.

수박과 쥐는 풍족함을 상징하고 패랭이와 나비는 젊게
오래 사는 바람을 의미한다. 패랭이는 여름에 피고 수박도
여름에 열리니 그림에서 한 화면에 함께 놓는 것이 자연스럽다.

붉은 나방과 흰 나비가 수박밭으로 몰려드는데 그쪽에는
꽃이 없어서 구성이 약간 어색하다. 대신에 푸른 수박밭에
붉은 나비와 패랭이, 수박의 속살이 눈에 띈다. 사임당은
색 쓰는 법을 제대로 알았던 화가였다.

가
지
와

방
아
깨
비

자줏빛 탐스러운 굵은 가지는 앞서 썼듯이 자식을 많이
낳는다는 의미를 가진다. 물론 그 생김새만으로도 풍요로운
결실을 맺는다는 뜻은 충분하다. 그런데 사임당 그림을 통해
하얀 가지도 있다는 사실을 처음 알게 되었다. 흰 가지는
희귀하기 때문에 아들이 고귀한 인물이 되기를 바라는
마음이 아니었을까.

가지 옆으로는 쇠뜨기와 산딸기가 자라난다. 산딸기 향내를
맡으며, 개미 두 마리가 스멀스멀 기어간다. 방아깨비는
산딸기에는 관심이 없는 듯 반대편 바랭이 풀이 자라 있는
곳으로 향한다. 다 각자 좋아하는 게 있는 법이다. 그 위에
벌 두 마리도 가지밭으로 향하니 사임당 그림에서 가장 많은
곤충이 나오는 상황이 펼쳐졌다. 붉은 나방은 내려오고
흰 나비는 올라간다. 이런 변화로 시선이 적당히 흩어진다.

모든 생명들이 자기 자리를 지키고 있어서 화면 전체가
조화롭다. 편안하고 안락한 느낌이 드는 것은 녹색과 붉은색이
절묘하게 섞여 있기 때문이기도 하다. 이 그림에는 평상심이
'도道'라는 불가佛家의 생각이 담겨 있기도 하다. 풀밭에서도
우주를 본다는 것은 이런 장면을 두고 하는 말이 아닌가.

오
이
와

개
구
리

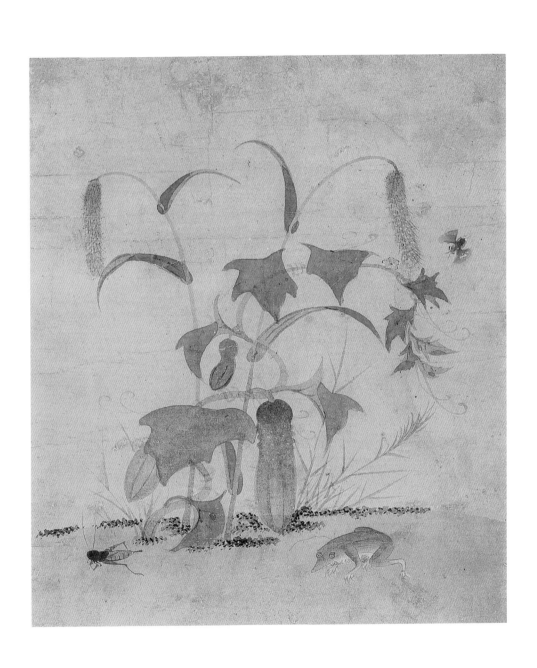

겸재 정선謙齋 鄭敾, 1676-1759도 오이밭에 있는 개구리를 그렸다.
개구리는 왜 오이밭에 자주 있는 것일까? 어쩌면 정선이 그린
초충도의 모범이 사임당 그림이었을지도 모른다.

오이 덩굴의 줄기 끝에 노란 외꽃이 피었다. 수박꽃과 오이꽃의
생김새가 비슷하다. 같은 부류의 식물이어서 그런가 보다.
수박꽃을 한 송이만 그렸는데 오이꽃도 한 송이만 그렸다.
꽃은 여러 송이 그리면 맛이 떨어지기 때문이다.
오이도 가지처럼 두 개 정도만 달려야 번잡하지 않다.
균형을 맞추려고 두 개의 오이와 강아지 풀을 그렸다.
사임당의 그림은 모든 것에서 균형을 갖추었다.

벌 한 마리가 날갯짓을 바삐 하며 외꽃으로 날아든다. 땅에는
개구리 한 마리가 땅강아지를 노려보고 있는데 금방이라도
폴짝하고 뛰어오를 기세다. 땅강아지는 뒤에서 자신을 노리고
있는 개구리가 있는지도 모르는 것 같다. 이때 생기는 마음이
측은지심惻隱之心이 아닐까. 사임당은 생태계의 먹이사슬을
긴장감 있게 잡아냈다.

오이 돌기와 개구리 배는 호분을 써서 그렸다. 오이와 개구리를
함께 즐겨 그린 이유는 몸 색깔이 같기 때문일 것이다.
오이밭에 개구리가 들어가면 눈에 잘 띄지 않는다.
숨은 그림찾기가 그림 감상의 재미라고 한다면 오이밭에
보호색을 띠고 숨은 개구리 찾기도 그런 경우에 해당한다.

양
귀
비
와

도
마
뱀

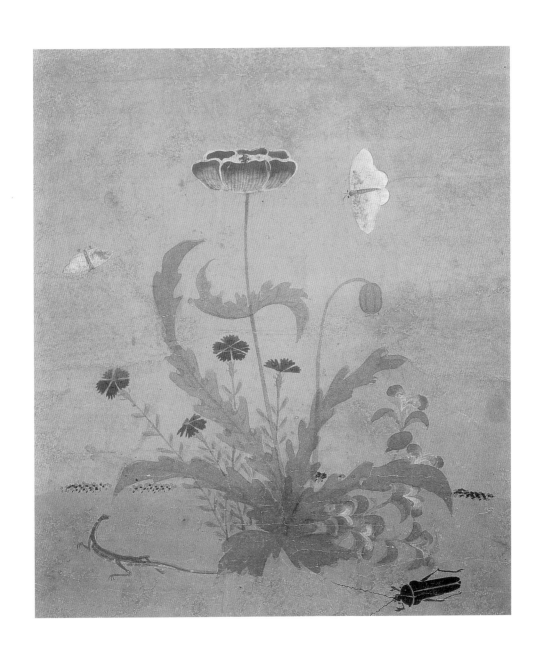

패랭이가 양귀비 자태에 가렸다. 어느 꽃인들 양귀비와 겨루어
빛을 잃지 않을 수 있을까. 대신 패랭이 네 송이가 피어서
서로 사이 좋아 보인다. 양귀비는 한 송이만으로 충분하다.
지존至尊은 여럿일 수 없기 때문이다. 꽃의 키도 나비보다
높아서 모든 생명체를 내려본다. 꽃의 여왕은 모란이지만
양귀비 또한 여왕으로 불러도 손색이 없다. 패랭이는 여왕의
시녀들 같다. 색도 붉은색으로 비슷하여 잘 어울린다. 파란
달개비와 붉은 패랭이는 색에서 음양陰陽의 조화를 이루었다.

도마뱀과 장수하늘소가 어디론가 기어간다. 머리가 작고 긴
도마뱀은 고개를 들어 나비를 본다. 도마뱀이 자주 그림의
소재가 된 이유는 꼬리가 잘려도 다시 자라나는 재생 능력
때문이다. 이런 도마뱀의 생명력을 사람들이 부러워하지
않았을까. 그래서 모습이 다소 징그러워도 도마뱀을 그렸던
것이다. 그림 속 도마뱀의 꼬리가 얼마나 긴지 꼬리 끝이
양귀비 잎사귀 속으로 숨었다.

이번 도마뱀의 친구는 장수하늘소이다. 갑충류에서 가장
덩치가 크다는 이 벌레는 지금은 더 이상 남아 있지 않아
멸종위기 야생생물로 지정되어 있다. 사임당의 뜰에서 놀던
장수하늘소가 더는 살지 않는다는 사실은 우리를 안타깝게
한다. 크기도 크고 힘도 세서 장수, 하늘에 사는 소 같다 해서
하늘소. 이름에서도 그 위용을 자랑하는 이 곤충을 이제는
사임당 그림에서만 볼 수 있을 뿐이다.

원
추
리
와

개
구
리

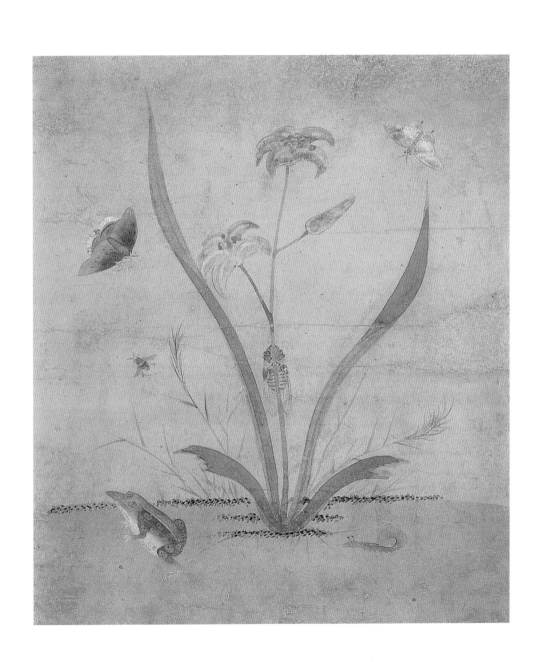

등황색의 원추리 꽃잎에 거뭇한 얼룩이 생긴 것은 흰색 안료인
호분이 산화되었기 때문이다. 원래는 선명한 빛깔이었을
것이다. 이는 흰 나비도 마찬가지다. 원추리 꽃대에
매미가 가만히 매달려 있다. 많은 화가가 매미의 등을
그린 것과는 다르게 사임당은 등을 그리지 않고 매미의
다리와 배를 그렸다.

오른쪽에는 달팽이가 기어가고 왼쪽에는 개구리가 앞발을 들어
뛰어오르려고 한다. 머리 위의 벌을 입안으로 낚아챌 모양이다.
그런데 개구리의 시선이 벌을 향하지 않아서 구성이
조금 어색하다. 벌을 조금 왼쪽으로 놓았다면 좋을 뻔했다.

원추리는 그 빛깔이 고울 뿐만 아니라 크기도 적당히 커서
관상용으로 으뜸이다. 새순은 나물로 무쳐 먹었고
뿌리는 약으로 달여 먹었고 꽃잎은 차로 우려먹었으니
팔방미인 꽃이라 부를 만하다.

맨드라미와 쇠똥벌레

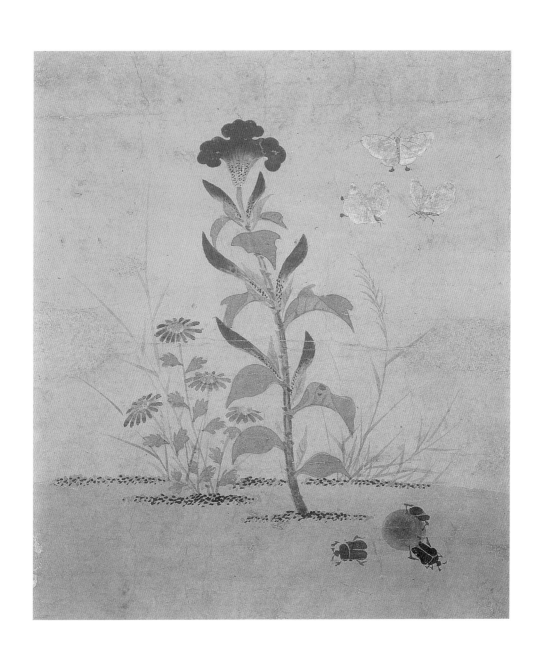

쇠똥구리가 쇠똥을 굴리는데 두 마리는 붙어 있고 한 마리는
떨어져 나갔다. 두 마리가 힘을 모아 굴리는 것 같지만
도와주는 척하면서 결국엔 한 마리가 빼앗아 간다고 한다.
그렇다면 맨 왼쪽 쇠똥구리가 저 쇠똥의 원래 임자였는지도
모른다. 쇠똥구리는 뒷발로 쇠똥을 굴리고 앞발로 긴다고
하는데 사임당은 이를 정확하게 옮겨 놓았다. 쇠똥구리는
자기 몸보다 더 큰 쇠똥을 잘도 굴린다.

검은 쇠똥구리 세 마리와 짝을 맞춰 하늘에는 흰 나비
세 마리가 날고 있다. 위아래 균형을 맞춘 것은 좋았지만 약간
부자연스러운 것 또한 사실이다. 사임당이 그린 초충도의 색은
철저하게 단청을 기본으로 한다. 붉은 맨드라미 꽃 밑에
푸른 구절초가 피어나서 음양의 조화를 이루었다. 앞에서
패랭이가 네 송이였던 것처럼 구절초도 네 송이다.

맨드라미의 꽃대가 곧게 올라와서 주름이 많은 크고 붉은
꽃잎을 화려하게 뿜낸다. 국화와 더불어 가을을 대표하는
꽃이다. 그래서 국화의 일종인 개미취와 같이 그린 것이다.
오른쪽에 있는 풀은 사임당 초충도에 가장 흔하게 나오는
바랭이 풀이다.

쇠똥을 먹어 치우는 쇠똥구리의 모습을 보고 있노라면
이 세상에 쓸모없는 생명은 하나도 없다는 사실을 배운다.
이것이 격물치지格物致知이다. 사물을 접하여 앎에 이른다.
쇠똥구리가 쇠똥을 굴리는 모습에서 삶의 이치를 깨닫는다.

여꿔와 사마귀

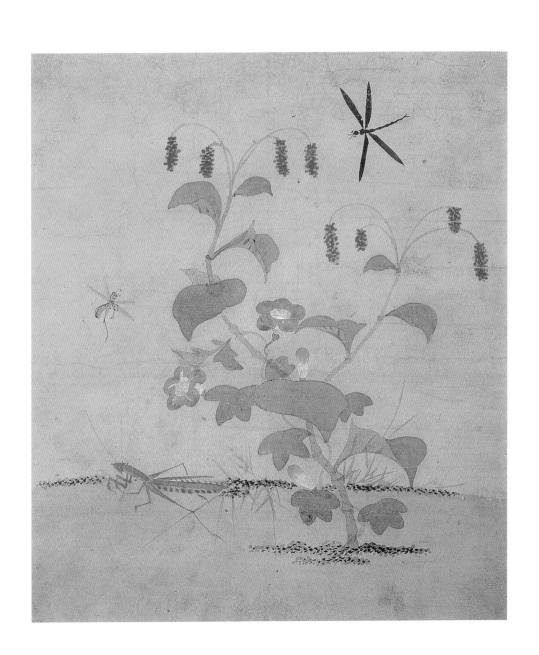

사임당 초충도 중에서 가장 유명한 그림이 국립중앙박물관
소장의 이 초충도이다. 그런데 그동안 이 그림의 꽃을
산차조기라고 잘못 불러왔다. 그림 속 꽃은 산차조기가 아니라
여뀌이다. 꽃에 조금이라도 관심 있는 사람이면 결코 틀릴
수 없는 일인데 이 그림을 해설했던 많은 이가 산차조기와
여뀌가 어떻게 생겼는지 몰랐던 것이다. 참으로 그림을 그린
사임당에게 부끄러운 일이다.

한 줄기에서 가지가 두 개로 갈라져 여덟 송이의 여뀌가
피었다. 파란 나팔꽃이 여뀌 줄기를 감아 올랐다. 두 송이는
꽃봉오리를 맺었다. 역시 붉은 여뀌와 푸른 나팔꽃이 조화를
이루었다. 날벌레 한 마리가 여뀌밭으로 날아들다가 멈췄는데
여뀌 잎에 숨어 있는 개구리를 봤기 때문이다. 개구리의
혓바닥을 조심해야 하리라.

아뿔싸. 아래에도 복병이 숨어 있다. 사마귀가 고개를 들고
앞발을 그러모으며 먹잇감을 노리고 있다. 이런 상황을
사면초가四面楚歌라 한다. 동물의 세계에서 펼쳐지는 약육강식의
생태를 훤히 꿰뚫고 있지 않으면 나오기 쉽지 않은 구성이다.
먹고 먹히는 긴장감과는 달리, 잠자리는 여유 있게 날갯짓을
한다. 긴장감과 여유를 대비시킨 구성에서 사임당의 그림
재능이 제대로 드러났다.

늦여름과 초가을에 여뀌밭 위를 날아다니는 잠자리 떼를
흔하게 볼 수 있다. 사람이 사는 모습은 옛날과 지금을
비교하면 많이 바뀌었지만 동물이 사는 모습은 똑같다.
이는 앞으로도 마찬가지일 것이다. 여뀌가 멸종하지 않는 한
잠자리 떼는 여뀌밭을 떠다닐 것이기에 사임당의 초충도는
계속 귀중한 자료가 될 것이다. 아스팔트 위에서 자란 아이들이
사임당의 그림을 보고 여뀌와 사마귀 생김새를 배울 수 있듯이
미래에 태어날 아이들도 그러길 바란다.

추규와 개구리

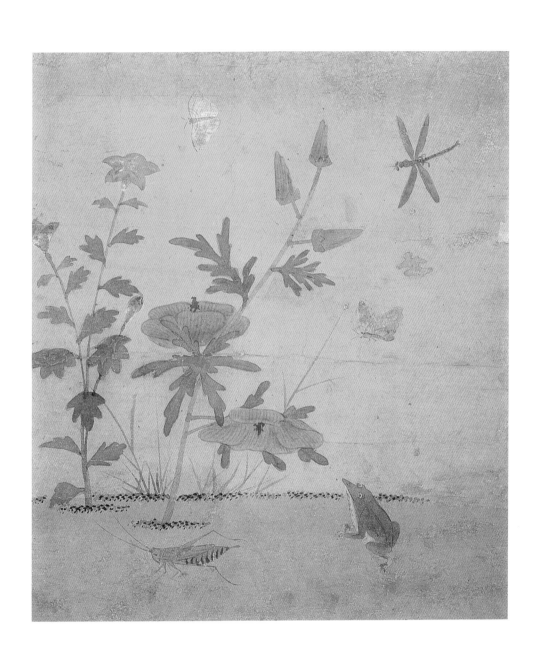

접시꽃, 촉규, 추규 등 여러 이름으로 불리는 어숭이꽃. 그런데
어쩐지 어숭이란 말은 낯설다. 어숭이는 서울말이라는데,
사임당이 한양에서 살았기 때문에 어숭이라고 그림의 이름을
달았을런지 모르겠다. 이름이란 것을 쉽게 바꿀 수 없긴 하지만
어숭이보다 추규라고 부르는 것이 좋겠다. 추규는 옆에 있는
도라지꽃과 피는 시기가 같다.

원래 잠자리 날개는 투명하지만 고추잠자리 날개마저 붉게
칠한 것은 추규의 색과 어울리게 하기 위해서다. 앞 장면에
나온 잠자리의 경우도 마찬가지였다.

여치가 기어가고 개구리가 고개를 들었다. 눈은 위로 향했지만
분명 앞에 여치한테 뛰어들 것이다. 개구리는 자기 몸만 한
여치와 메뚜기를 즐겨 먹는다. 뒤에서 자신을 노리는 개구리를
아는지 모르는지 여치는 땅에 바짝 엎드려 있다.

나비의 날개 빛이 거뭇한 것은 흰색 호분이 시간이 지나면서
산화되었기 때문이다. 이것이 흰색을 내는 안료인 호분이 가진
단점이다. 사임당 초충도뿐 아니라 다른 그림에서도 호분을
칠한 부분은 검게 색이 변한 것을 자주 볼 수 있다. 따라서
흰 나비를 회색 나비로 잘못 이야기하는 일은 없어야겠다.

신사임당초충도병

申師任堂草蟲圖屏

오죽헌시립박물관 소장

가지와 사마귀

수박과 여치

수박꽃과 쇠똥벌레

오이와 메뚜기

원추리와 벌

봉선화와 잠자리

양귀비와 풍뎅이

맨드라미와 개구리

오
이
와

메
뚜
기

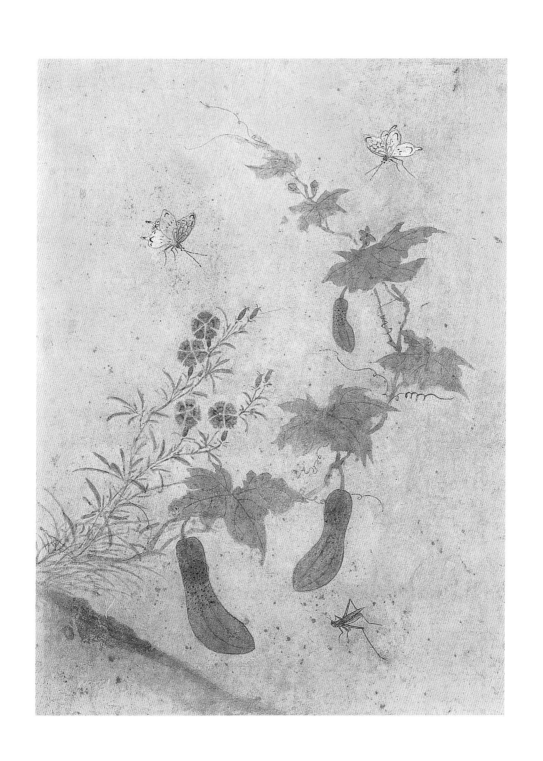

나비와 메뚜기가 오이밭에 날아들었다. 패랭이도 올라온다.
노란 외꽃과 붉은 패랭이꽃, 초록 오이 덩굴이 한데 어우러져
색에서도 조화롭다. 다른 사임당의 그림과 다르게 땅이
기울어졌다. 패랭이와 오이 덩굴도 비스듬하게 벋어 나갔다.
이전보다 공간감이 늘어났다. 줄기와 잎의 표현도
더욱 섬세하고 능숙하다.

이전 초충도에서 사물을 평면 위에 올려놓았다면 이 그림은
사물이 앞뒤로 자리를 잡았다. 메뚜기의 왼쪽 뒷다리를 오른쪽
뒷다리보다 길게 그린 것에서도 알 수 있다. 나비의 날개도
앞뒤로 자연스럽게 접혀 있어 나비가 박제된 듯한 어색함에서
벗어났다. 오이도 뒤로 갈수록 작아져서 사물의 크기만으로
공간을 표현하는 것이 가능해졌다. 사임당의 초충도가
평면성에서 벗어나 입체성으로 들어간 순간이다.

색은 이전보다 아꼈다. 짙은 채색에서 옅은 색으로 바뀐 것 또한 더욱 세련된 경지로 넘어간 증거이다. 이 그림은 지금 남아 있는 사임당 초충도 가운데 가장 마지막 자리에 놓아야 할 작품이다.

수박꽃과 쇠똥벌레

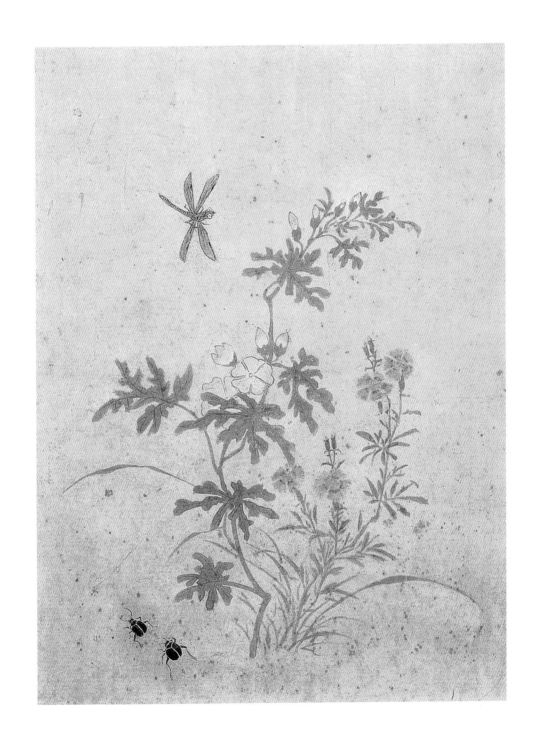

앞선 쇠똥벌레와 뒤따르는 쇠똥벌레 역시 뒤쪽 공간으로
들어간다. 재미있는 점은 그림에 쇠똥이 없다는 것이다.
벌레는 쇠똥을 찾으러 간다. 이전까지는 벌레와 쇠똥을 모두
그렸다. 이제는 쇠똥을 그리지 않는다. 다 그리지 않는 것이
세련된 것이라면 이 그림이 그렇다. 이는 수박 덩굴에
꽃만 피고 열매는 열리지 않은 것으로도 알 수 있다.
앞으로 수박이 열릴 것이 기대된다.

지금이야 이 꽃이 수박꽃이고, 이 덩굴이 수박 덩굴인지
맞추기 어렵지만 옛날 사람들은 어렵지 않았을 것이다. 앞서
오이 덩굴 사이에 피어난 꽃이 패랭이였듯이 이번에도 수박
덩굴 사이에서 패랭이가 올라왔다. 역시나 패랭이는 조연이기
때문에 수박 덩굴보다 높이 오를 수 없다. 노란 수박꽃과
붉은 패랭이는 사이좋게 이웃하고 있다. 잠자리 날개와
꼬리 짓도 이전보다 자연스럽다.

이 그림의 또 다른 특징은 땅을 전혀 그리지 않은 점이다.
그림 속 사물만으로 입체감이 드러나기 때문에 굳이 땅을 그려
공간을 나누지 않아도 되었다. 또한 땅을 그리지 않아서
더욱 화면이 넓어졌다.

지금까지 여러 책에서 이 그림의 꽃을 '물봉선화'라고
설명했지만 전혀 그렇지 않다. 여뀌를 산차조기라고 부른
것만큼 잘못했다. 아스팔트 시대에 사임당 초충도를
감상하는 것이 이만큼 힘들다.

수
박
과
 여
치

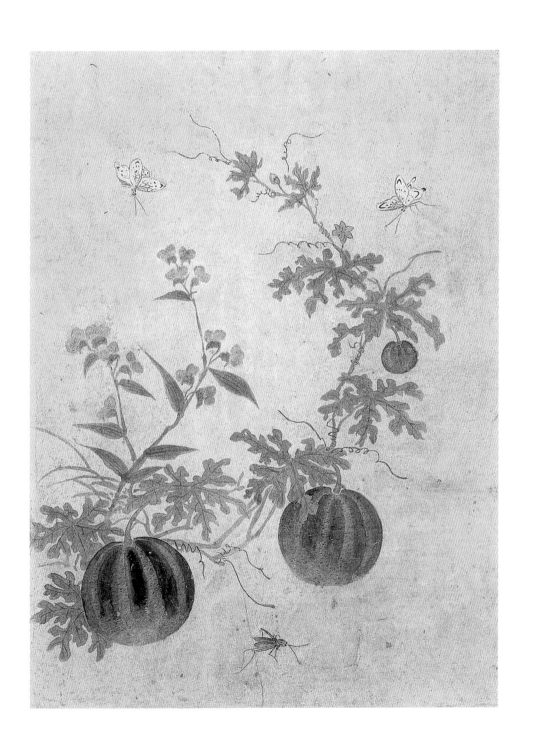

앞의 그림 다음에 이 그림이 놓인 이유가 이제서야 밝혀졌다.
수박 덩굴에 수박이 열렸다. 앞선 그림 속 잎과 이 그림 속 잎이
똑같다. 따라서 앞 장면에서 시간이 흐른 후의 모습이라
짐작할 수 있다.

탐스러운 수박이 두 덩이나 달려 있고 위에는 어린 수박이
매달렸다. 아직 줄무늬가 생기기 전이다. 수박은 그 크기에서
풍성한 결실을 의미한다. 또한 수박 덩굴은 오이 덩굴에
이어 초충도에서 가장 인기가 많았던 식물이다. 겸재 정선도
초충도에 수박과 오이를 그렸다. 아마도 정선은 사임당의
그림에서 식물의 종류를 가져왔을 가능성이 높다.

이 그림 속 수박꽃의 친구는 달개비다. 푸른 수박밭에
푸른 달개비도 잘 어울린다. 나비 한 마리는 달개비꽃으로,
다른 한 마리는 수박꽃으로 날아든다. 이 구성은 〈오이와
메뚜기〉 구성과 같다. 패랭이가 달개비로, 메뚜기가 여치로
바뀌었을 뿐이다. 가장 안정적인 화면구성법이다.
쌍으로 나는 나비도 각도만 약간 다를 뿐 거의 판박이다.

사임당은 풀과 벌레를 사생寫生했지만 고정된 구성으로 여러
풀과 벌레를 바꿔가며 배치했다는 것을 알 수 있다.
따라서 사임당이 그린 초충도는 사생과 연출의 결과물이다.
또한 대부분 나비가 하얀색인 것은 옛사람들이 좋아했던 색이
흰색이었기 때문이 아닐까.

가
지
와

사
마
귀

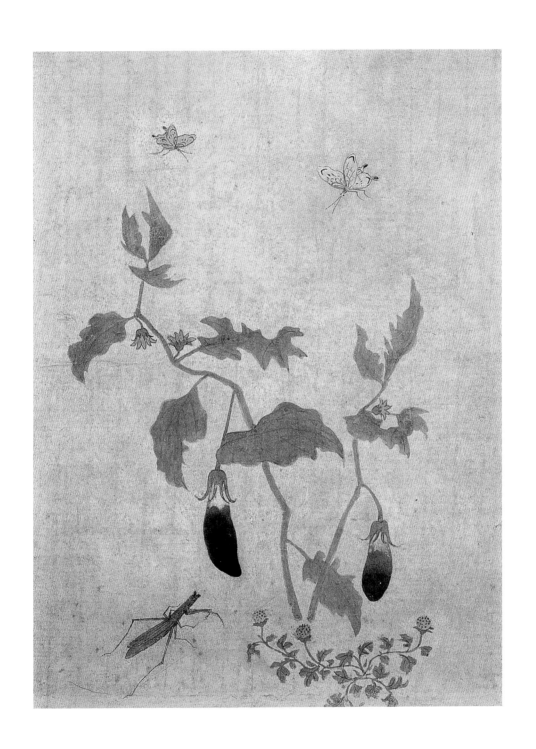

사마귀는 어떤 것이든 앞에 있으면 날카로운 앞발을 들고
서 있는데 뒤나 옆으로 움직이지 않기 때문에 용맹을 상징한다.
국립중앙박물관 사임당 초충도에는 가지와 방아깨비의 조합이
있었다. 산딸기가 같이 있는 것도 똑같다. 차이점은 쇠뜨기와
벌, 개미가 이 초충도에는 보이지 않는 것이다. 훨씬 간략하게
그렸다. 그래서 가지의 개수도 두 개밖에 되지 않는다.

가지가 자식을 많이 낳는 것을 의미하듯이 산딸기도 알맹이가
다닥다닥 붙어 있으므로 자식을 많이 낳는 것을 상징할 것이다.
가지와 산딸기 모두 자식을 많이 낳는다는 의미를 가지니
이 그림에는 풍요와 다산을 바라는 마음이 오롯이 담겨 있다.

다른 그림과 비교하면 생기가 많이 떨어져 보인다. 가지도 별로 싱싱하지 않고 줄기와 잎도 힘이 없고 여백도 너무 허하다. 산딸기는 가지와 어울리지 못하고 사마귀는 가지에 비해 너무 크다. 나비 두 마리 역시 다른 나비들과 판박이다.

다른 그림들은 경물이 앞뒤로 자리하여 입체감이 있었지만 여기에는 그것도 없다. 가지꽃도 너무 작아 드러나지 않았고 산딸기 열매도 별로 먹음직스러워 보이지 않는다. 약간은 형식화된 그림이다. 산딸기도 좀 더 붉었으면 보라색 가지와 잘 어울렸을텐데 색 사용에도 아쉬움이 있다.

맨드라미와 개구리

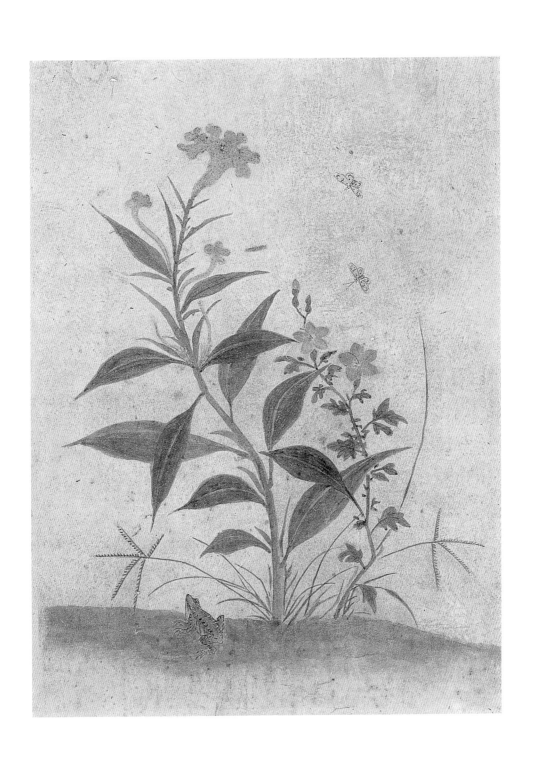

맨드라미 꽃대가 길게 뻗었다. 좌우로 돋아난 잎은 농담이
다르다. 입체감을 주는 하나의 방법이다. 먹의 농담을 달리
하는 것을 음악에 비유하면 세기의 차이다. 다시 말해서 강약과
중강약처럼 세기를 조절하는 것이다. 이럴 때 리듬이 생긴다.
더군다나 꽃대가 부드럽게 휘어서 리듬감이 더욱 살아난다.
줄기 끝에는 주황색 맨드라미가 활짝 피었다. 아래에
그려진 네 송이도 이어서 꽃을 피울 것이다. 맨드라미 꽃은
크고 화려하므로 여러 송이를 그리지 않아도 된다.

맨드라미의 이웃은 푸른 도라지꽃이다. 붉은 꽃과 푸른 꽃의
어울림은 사임당 초충도의 기본이다. 여기에 노란 나비가
날아들었다. 푸른색과 붉은색 그리고 노란색까지. 세 가지 색이
화면에서 어우러졌다. 색을 많이 쓰지 않아도 충분하다.
색 쓰는 비결은 결코 어렵지 않다. 겸재 정선도 붉은 차조기,
푸른 도라지, 노란 외꽃을 한 화면에 같이 그렸다.

양쪽으로 뻗은 바랭이 풀 덕분에 화면은 더욱 안정되었다. 특이한 점은 다른 그림과 다르게 땅을 그렸다. 선 하나로 표현하는 대신에 면으로 그려 넣었다. 그 이유는 다름 아닌 개구리 때문이다. 이전 그림에서는 땅을 선으로만 표현했기 때문에 개구리가 앞발을 세우고 고개를 든 모습이 땅과 분리된 것으로 보여서 영 어색했었다. 앞발이 허공에서 허우적거리는 모습처럼 보였던 것이다. 이번에는 땅을 면으로 그려서 개구리의 앞발이 땅에 자연스럽게 닿았다. 개구리 생김새도 더 잘 표현되었다. 땅도 오른쪽으로 비스듬히 기울어져 사실감이 있다. 다만 개구리의 시선이 나비에 닿지 않고 맨드라미에 닿은 것은 아쉽다.

양귀비와 풍뎅이

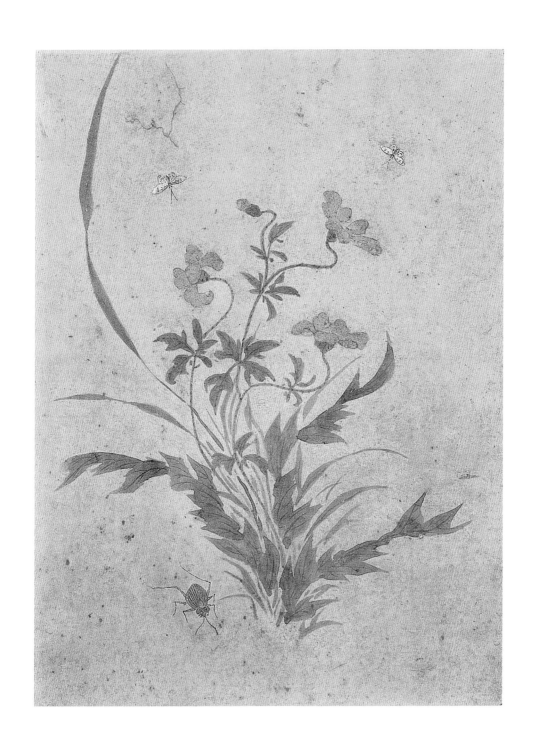

거미는 다리가 양쪽에 네 개씩 총 여덟 개인데 그림 속 곤충은
다리가 여섯 개이다. 따라서 '풀거미'라고 할 수 없다.
역시 많은 그림설명이 풀거미라고 되풀이하였다. 풍뎅이
종류이지만 정확히 무엇인지는 모르겠다. 양귀비 세 송이는
열렸고 한 송이는 봉오리가 맺혔다. 양귀비 외에 다른 꽃은
그리지 않은 것은 여전하다. 그래도 달랑 양귀비만 있으면
허전하니 바랭이 풀이 뒤에서 감싸 올랐다. 화면에서
주인공인 꽃이 가장 높아야 하는 법이지만 이번에는 바랭이
잎이 끝까지 올라갔다.

땅 표현이 없어 꽃이든 풍뎅이든 모두 공중에 떠 있는듯 보여
조금은 어색하다. 흰 나비도 크기가 너무 작아 눈에 띄지
않는다. 간송미술관 사임당 화첩의 양귀비는 붉은 색이었는데
여기서는 주황색으로 하였다. 오죽헌시립박물관 초충도 속
꽃의 색깔은 거의 주황색이다. 패랭이, 맨드라미, 양귀비,
봉선화, 원추리 모두가 그렇다.

따라서 이 초충도는 한 원본을 보고 모사한 작품인 듯하다.
나비 크기가 상당히 작아진 것도 옮기다가 일어난
결과일 것이다.

봉
선
화
와

잠
자
리

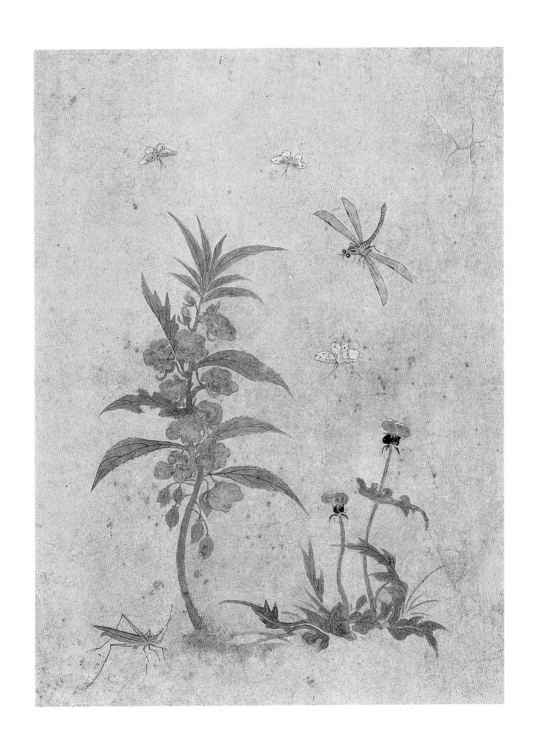

봉선화도 여러 종이 있지만 주변에서 흔히 보는 봉선화는
붉은색이 많다. 간송미술관 사임당 화첩에도 이 그림과 같은
구성을 한 그림이 있다. 붉은 열매가 달린 것처럼 되어 있어서
지금까지는 땅꽈리로 불러 왔지만 오죽헌시립박물관 초충도
덕분에 땅꽈리가 아니라 봉선화임이 확인되었다. 붉은 열매가
맺힌 모습은 봉선화 꽃망울이라고 보는 것이 좋을 듯하다.

민들레의 색도 간송미술관 화첩과 마찬가지로 푸른색이다.
두 번이나 푸른 민들레가 나온 것은 원본을 따라 했기 때문일
것이다. 사임당이 붉은색과 푸른색을 대비시키기 위해 꽃의
색깔을 변화시킨 것은 실제 색보다 색의 대비를 더 중요하게
생각한 결과이다. 따라서 사임당 초충도는 현장에서
사생한 그림은 아니다. 그렇기 때문에 같은 구성의 작품을
여러 점 그릴 수 있었다.

색에서 음양의 조화를 위해서 민들레를 푸른색으로 칠했지만
민들레가 봉선화와 잘 어울렸다면 더 나아 보였을 것이다.
그리고 봉선화를 더 크게 그려 가운데 놓고 그 옆에 겹치듯이
민들레를 그려 놓았다면 구성이 훨씬 좋아졌을 것이다.

초여름, 사임당은 봉선화 꽃잎을 따다가 딸들에게 봉숭아 물을
들여주었을까.

원
추
리
와 벌

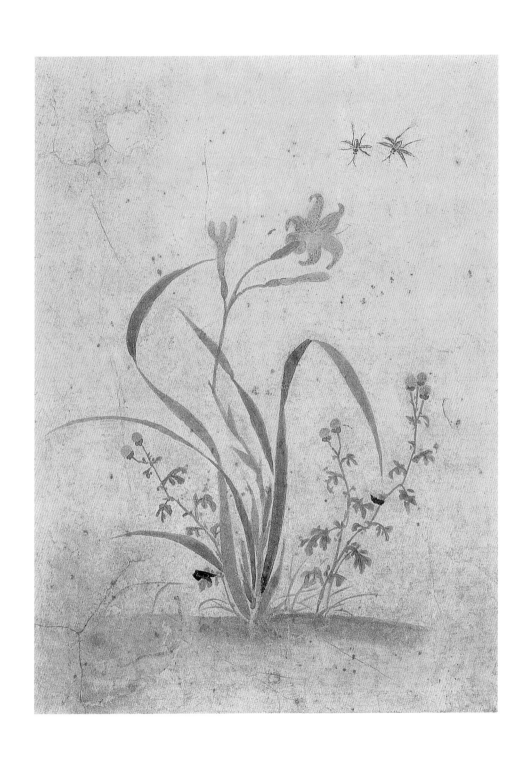

원추리 세 송이와 소국 여러 송이가 어우러져 있다. 앞뒤로
자리해서 구성만으로도 공간이 생겼다. 특이하게 소국은 모두
꽃봉오리가 벌어지기 직전이다. 이처럼 한 송이도 피지 않는
것은 흔치 않은 경우이다. 오히려 기운이 더 좋은 것은
앞으로 꽃망울이 터질 것을 기대할 수 있기 때문이다.
하지만 그림 속 원추리는 형태나 색이 그다지 곱지 않다.

주인공인 원추리가 돋보여야 하는데 그러지 못하다. 꽃대는
흐물흐물하여 힘이 없고 잎은 어지럽게 휘었다. 이런 경우를
두고 주인과 손님이 바뀌었다고 한다. 다만 활달한 원추리 잎과
섬세한 국화 꽃잎이 조화를 이룬다. 땅의 표현도 능숙하여 별로
손대지 않고도 충분하다. 허공에서 두 마리의 벌이 원추리를
향해 내려앉는 모습은 이상한 것이 없는데 땅에 벌레가 보이지
않는다. 왼쪽에 희미하게 흔적이 있는데 간송미술관 화첩의
원추리 그림에 나온 도마뱀 모습과 거의 같다. 따라서 도마뱀이
떨어져 나간 것으로 추정할 수 있다.

매
창
의　화
첩

사임당이 스물여섯 살에 낳은 첫째 딸의 호가 매창이다.
한 살 연하인 조대남趙大男, 1530-1586과 혼인했다.
사임당의 예술적 재능은 딸인 매창에게 고스란히 전해졌다.
매화가 비치는 창문이란 뜻의 호를 가진 것으로 볼 때,
매창은 묵매에 재능을 발휘했을 것이다. 어머니의 초충도를
이었지만 지금 전하는 매창의 초충도는 없고 묵매와
수묵화조도만 남아 있다. 당시 초충도가 채색화의 대표
그림이었다면 매화와 화조는 수묵화의 대표 그림이었다.
채색 매화와 화조가 나오는 것은 조선 후기에 들어서이다.
다시 말해서, 매창은 수묵만으로 매화와 화조를
그릴 때 살았던 화가였다.

초충이 자수에서 출발한 그림이라면 매화와 화조는 사대부의
묵화에서 시작된 그림이다. 따라서 사임당이 조선 여성화가의
시조라면 매창은 여성 사군자의 시조일 것이다. 더 나아가
여성 화조화의 시조라 할 수 있다. 사임당이 새를 그린 그림은
드물기 때문이다. 물론 사임당도 수묵으로 새를 그렸을 수도
있겠지만 전하는 작품으로 본다면 사임당의 그림 세계의
줄기는 초충도이다. 그렇다면 매창은 선비 화가의 그림 세계로
발을 넓힌 여성이라고 봐도 된다.

첫째가 묵매이다. 당시 묵매의 대가는 어몽룡魚夢龍, 1566-
1617으로 율곡학파였다. 1566년에 태어났으니 매창의 한 세대
후배인 셈이다. 어몽룡이 그린 묵매의 근원은 매창의 묵매라고
볼 수 있다. 어몽룡이 율곡학파의 사대부로 그림을 배울 때
율곡 큰 누이의 매화 그림을 모범으로 삼았을 가능성이 크다.

월매도

月梅圖

———

오죽헌시립박물관 소장

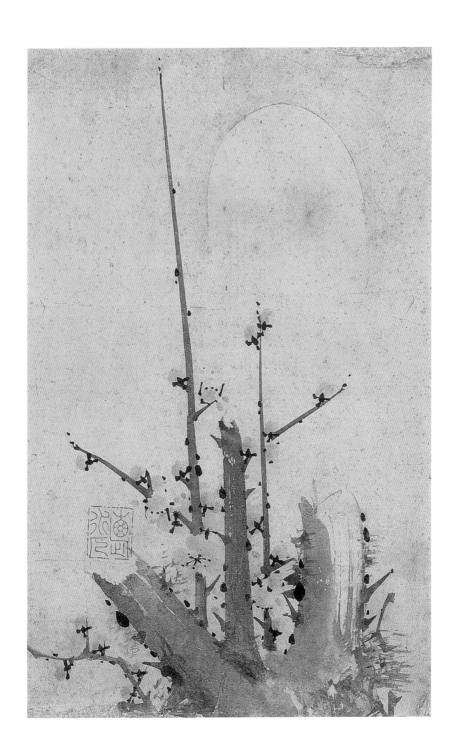

오래된 매화 둥치는 세월의 무게로 그만 쪼개졌다. 하지만
두 개의 새로 난 가지가 곧게 뻗어 올라와 그 가운데 하나는
화폭 끝에 닿았다. 대나무는 부러질지언정 휘지 않고 매화는
부러져도 이내 새 가지를 낸다. 그리고 매화의 새로운 가지는
대나무처럼 곧다. 옛사람들은 그 곧음을 좋아했다.

묵매를 그리는 법은 가지와 꽃잎 그리고 꽃받침의 농담을
달리하는 것이다. 꽃잎이 가장 옅고 그다음이 가지, 가장 짙은
것이 꽃받침이다. 결국 묵화의 핵심은 농담을 조절하는 것이다.
묵매는 먹점과 선으로 이루어진 그림이다. 점과 선은 글씨의
기본이다. 따라서 글씨에서 그림으로 넘어갈 수 있는 것이다.

매화는 달빛 아래에서 봐야 한다. 물론 옛사람들이 매화만
달빛과 더불어 감상하지는 않았다. '이화에 월백하고 은한이
삼경인제'라고 읊기도 했으니 하얀 배꽃도 달빛 아래
빛나는 모습이 좋았다. 배꽃과 매화꽃이 달밤에 하얗게
부서지는 모습은 한 폭의 그림이다. '매화에 월백한' 그림을
월매도라 한다.

新竹雙雀 신죽쌍작

어린 대와 참새 한 쌍 · 오죽헌시립박물관 소장

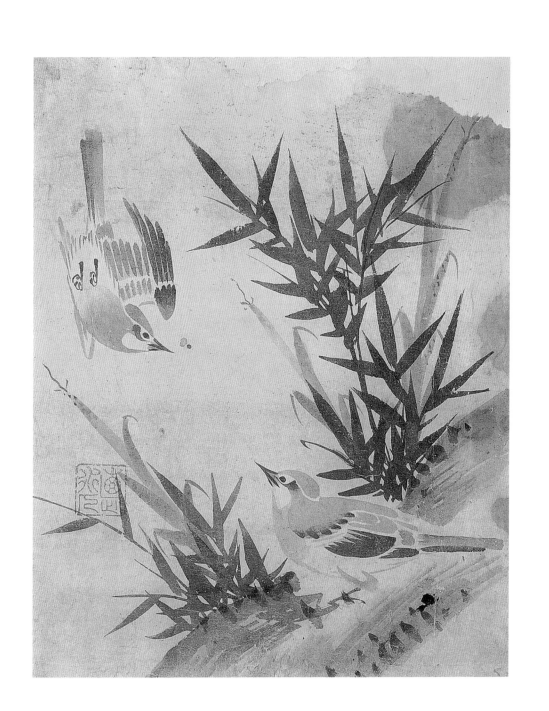

두 마리 새를 화폭에서 빼내면 묵죽이다. 묵죽을 친 솜씨가
보통이 아니다. 한 세대 후에 태어나 조선 묵죽의 으뜸이 된
탄은 이정灘隱 李霆, 1554-1626과 어깨를 겨룰 만하다. 어린 대의
잎은 생기로 가득 차 있고 잎 사이사이는 성글지도 빽빽하지도
않다. 어린 대 뒤에 옅은 먹으로 친 죽순 또한 살아 있는 듯
싱싱하다. 대나무만 놓아도 매창은 사대부를 넘어서고 있다.

대나무밭에 참새 두 마리가 날아들었다. 사군자에 새가
곁들여지는 것은 매화 그림에서 자주 나타났다. 매화 가지에
앉은 까치를 그려 사군자와 새를 그림에서 만나게 한 화가가
창강 조속滄江 趙涑, 1595-1668이다. 매창은 이보다 먼저
묵죽과 새를 만나게 하였다. 원래 어린 대나무 그림은 땅을
드러내지 않지만 새를 앉히기 위해서 땅을 그렸다.

새 한 마리가 가지에 앉아 있고 다른 한 마리는 날아서
내려오는 장면은 흔히 화조화에서 볼 수 있는 구성이다.
화조에서 새는 늘 두 마리를 함께 그린다. 두 마리가 있어야
'암수 서로 정답다'는 이야기가 만들어지기 때문이다.
묵죽의 고고한 기품에다 연인 혹은 부부 사이의 정다움까지
더한 그림이 이 그림이다. 이렇게 그렸을 때 그림의
덕성은 두 배가 된다. 매창은 사대부의 교양인 묵죽을
새로운 그림으로 바꾸어 놓았다.

月夜蘆雁 월야노안

달밤에 갈대와 기러기 · 오죽헌시립박물관 소장

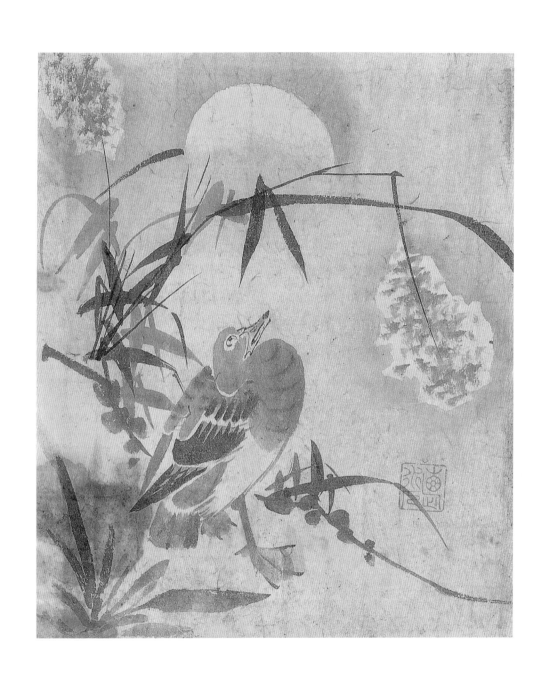

갈대 로蘆, 기러기 안雁은 늙을 로老, 편안할 안安과 발음이
같다. 그래서 갈대와 기러기를 그린 노안도는 노년이
편안하다는 의미를 가진다. 기러기가 주로 갈대밭에 깃들기
때문에 자연스레 생긴 상징일 것이다. 갈대는 물가에서 자라기
때문에 노안도에는 새, 꽃, 물 이렇게 세 개의 경물이 나온다.
하나가 더 붙을 경우에 달이 뜨게 된다. 가을 달밤에 갈대꽃이
무성한 물가에서 기러기떼가 날아오르는 모습은 옛사람들에게
가장 가슴 저린 광경 중의 하나였을 것이다.

만물이 조락하는 계절에 찬 바람이 여린 갈댓잎을 이리저리
흔들면 기러기는 겨울을 나기 위해 북쪽 하늘에서 이 땅으로
날아들었다. 그래서 기러기는 가을을 알리는 새이기도 하다.
또한 기러기는 울음소리가 처량하여 가을의 쓸쓸함과도
잘 맞아떨어진다. 기러기는 철 따라 먼 곳을 이동하기 때문에
소식을 전해주는 새이기도 하다. 먼 곳의 소식을 전하는 또
하나의 경물은 달이다. 그래서 기러기는 달과도 좋은 짝이 된다.

매창은 기러기와 갈대, 달을 먹빛 하나로 그렸다. 화폭이 작아서
물은 생략하고 기러기도 한 마리만 크게 그렸다. 기러기의
가슴팍에 가로로 줄무늬가 있은 걸로 봐서 쇠기러기 같다.
물갈퀴 발을 땅에 디디고 고개를 들어 달을 본다. 저 기러기는
떠나온 북쪽 땅을 그리워하는 걸까? 보름달은 밤안개에 반쯤
가렸다. 안개는 푸른 먹으로 물들였고 달 주변은 검은 먹으로
물들여 안개와 밤하늘을 구분하였다.

갈대 줄기는 대를 치듯 하였으며 앞뒤의 농담을 달리하였다.
갈대꽃은 마른 먹을 툭툭 여러 번 찍어서 질감을 냈다. 갈대꽃
하나는 무게를 이기지 못하고 꺾였으나 왼쪽의 다른 하나는
곧게 올라갔다. 그림 왼쪽 아래가 허하지 않게 하려고 야생화
한 포기를 난 치듯이 심어 놓았다. '덕수인德水人' 인장은
다른 폭처럼 줄기 끝에 얹어 놓았다.

화간쟁명
花間爭鳴

나무 사이에서 다투어 울다 · 오죽헌시립박물관 소장

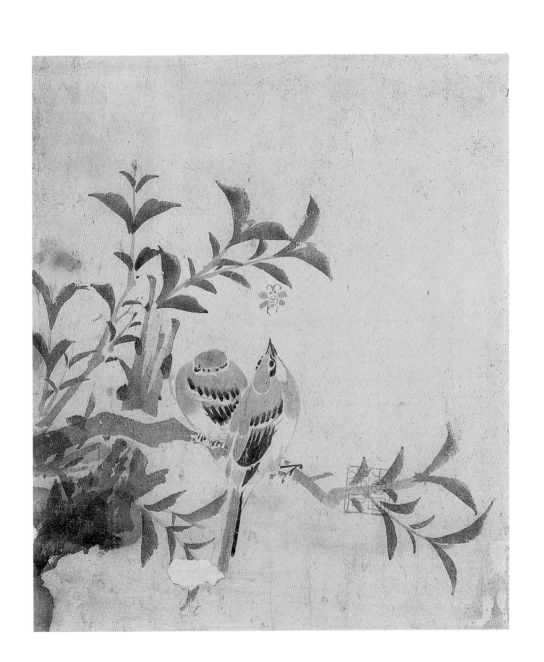

암수 정답게 참새 한 쌍이 새싹이 터오는 가지에 앉았다.
새 생명은 자라나고 새들은 지저귄다. 한 놈은 얼굴을
날갯죽지에 파묻었고 한 놈은 고개를 바짝 쳐들어 벌 한 마리를
바라본다. 벌은 작기도 한데 옅은 먹으로 해서 눈에 잘 띄지
않아 찾는 재미가 있다. 매창이 먹의 농담을 조절한 솜씨가
매우 좋다. 새와 벌, 나무 모두 먹빛이지만 뚜렷이 구별된다.
두 마리의 새도 모습을 모두 드러내지 않았다. 한 마리를
다른 한 마리 뒤로 슬쩍 놓아 반쯤 드러내는 방법이 능숙하다.

화면 위와 아래 여백도 알맞다. 단 하나의 흠이라면 뒷날
누군가 인장을 가지 위에 찍은 점이다. 인장을 눈에 띄지 않게
하려고 했지만 그림에 손해가 되었다.

함께 이야기 나누며

율곡과의 대화

—— 열여섯 살에 어머니를 여의고 율곡 선생께서는
선비행장 先妣行狀을 지으셨습니다. 어머니에 대한 정이
절절하면서도 차분함을 잃지 않은 글이었는데요.
삼년상을 마치고 선생은 홀연 금강산으로 들어가셨습니다.
이 이야기를 좀 듣고 싶습니다.

저는 어릴 때부터 글공부에 마음을 기울였습니다. 그리고
열세 살에 진사 초시에 붙는 실력을 갖출 수 있었던 것은 모두
어머니 덕분이었습니다. 제 나이 열여섯에 어머니가 돌아가시고
어머니에 대한 그리움이 컸습니다. 그래서 어머니가 살아온
생애를 자식 된 도리로 정리하는 것은 저에게는 무척 당연한
일이었습니다. 과장이나 거짓을 보태지 않고 제가 보고 듣고
느낀 생각과 감정을 그대로 적었습니다. 그렇게 어머니의
일생을 정리하고 나니 슬픔이 가라앉는 듯한 느낌이 들었습니다.
하지만 여묘 廬墓살이 삼 년을 하면서 아침저녁으로 어머니의
무덤을 바라보고 있으니, 한편으로는 어머니에 대한 그리움이

갈수록 더 커졌습니다. 그러고 나서 의문이 생겼습니다.
"어머니는 왜 이렇게 일찍 사랑하는 남편과 일곱 자식을 두고
훌쩍 떠나가버리셨을까?" 아무리 생각해도 답을 얻을 수가
없었습니다. 그 동안 읽었던 책 어디에도 사람의 죽음에 대해서
알려주는 대목이 없었습니다. 예를 들어 『논어論語』를 보면
제자가 스승에게 감히 죽음에 관해 묻습니다. 공자는 답합니다.
"삶을 알지 못하는데 어찌 죽음을 알겠느냐?" 여기서
알 수 있는 것은 유교는 삶에 관심을 두었지 삶이 끝난 뒤,
다시 말해서 죽음에는 관심을 두지 않았다는 것입니다.
그만큼 유학은 현세 지향적인 학문이었습니다.
하지만 사람은 누구나 죽기 마련이지요. 삶 이후의 죽음을
유학에서 다루지 않았기 때문에 사후를 이야기하는 불교가
조선 시대에도 필요하지 않았나 생각합니다. 저 역시
마찬가지였습니다. 유교를 떠나 불교에서 죽음에 대해 드는
의문점을 해결해 보려고 머리를 깎고 금강산에 들어갔습니다.
일 년 동안 여러 절에 머물며 모든 불경을 거의 다 읽었습니다.

그래서 금강산 스님들 사이에서 '생불生佛 났다'는 소문이
돌았나 봅니다. 불경을 읽고 나서 저는 다시 유학으로
돌아가기로 했습니다. 유학에서는 우주 만물의 성장과 소멸을
자연스러운 순리로 봅니다. 태어나서 병들고 늙고 죽는 것은
우주 전체가 가지는 공통된 이치라는 것이지요. 따라서 중요한
것은 결국 사는 동안에 인간답게 사는 것입니다. 인간답게
사는 법을 가르치는 것이 유학입니다. 불교의 가르침을 속속들이
이해하고서 저는 다시 유학으로 돌아오기 위해 금강산에서
내려왔습니다. 가족들 모두 잠시 외도하고 돌아온 저를 따뜻하게
맞아 주었습니다. 저는 곧 혼인하고 다시 과거 공부를 해서
스물아홉 살에 문과에 장원한 뒤 호조좌랑戶曹佐郎에 임명되어
벼슬살이를 시작합니다. 열세 살에 진사시부터 스물아홉 살에
문과까지 아홉 번의 과거에서 모두 장원하여 이후 제 별명이
구도장원공九度長元公이 되었습니다. 이후 저의 관직 생활은
여러 기록에 자세히 남겨두었습니다.

—— 율곡 선생께서는 큰 학문을 이루어 많은 제자들을
키워내셨습니다. 그 제자들이 선생의 어머니인 사임당이 남기신
묵적을 보고 많은 글을 남겼습니다. 그래서 요즘 사람들은
"사임당의 명성은 모두 율곡의 제자들이 만든 것이다"라고
사임당을 깎아 내리는 의견을 제시하기도 합니다. 이에 대해서는
어떻게 생각하시나요?

"몸을 세워 도를 행해 이름을 후세에 떨쳐 부모를 드러내는 것이
효도의 마지막이다" 이것은 『효경孝經』에 나오는 구절입니다.
조선 시대 사대부라면 누구나 걸어야 하는 삶의 길이었습니다.
저도 부모의 이름을 드러내는 것이 효도의 마지막이라 생각하고
평생을 공부하였고 도를 행하기 위해 노력하였습니다.
그 결과 나라의 기둥이 될 만한 제자를 많이 길러 내었고
제자들은 다시 다음 세대에게 저의 학문을 전수하여 큰 학파를
형성하였습니다. 이들은 모두 학문뿐 아니라 예술에도
조예가 깊어 글씨는 물론 그림에도 안목이 상당하였습니다.

따라서 많은 서화에 감상평을 달아 훗날 사람들이
옛 그림과 글씨를 돌아볼 때 올바른 판단을 내릴만한 기준을
마련하였습니다. 율곡학파 선비들이 사임당의 그림과 글씨를
더욱 아꼈던 것은 스승의 어머니 작품이었기 때문일 것입니다.
예부터 군사부일체君師父一體라는 말이 있습니다. 임금과 스승과
부모는 같다는 말입니다. 따라서 저의 학문을 따른 후학들은
저와 모친을 같이 보았기 때문에 더욱 정성스레 사임당의 글씨와
그림을 대했던 것입니다. 저의 제자들 덕분에 어머님의 명성이
높아졌다면 저는 정말로 효도를 잘한 셈이 아닐까요.
경전이란 세월이 흘러도 변치 않는 가르침을 담은 책입니다.
아무리 시대가 바뀌었다고 해도 이름을 떨쳐 부모를
드러내는 것이 효도의 마지막이라는 가르침은 변치 않을
것입니다. 따라서 도에 어긋난 일을 하여 욕됨을 당하면
이는 부모에게 큰 불효가 됨을 늘 경계해야 할 것입니다.

── 율곡 선생을 키운 밑거름은 무엇이었나요?
유년시절을 보낸 오죽헌은 어떤 곳이었나요?

어머니께서 평창 봉평 백옥포리 집에서 저를 가졌다고
들었습니다. 한양에 계신 부친께서 강릉까지 오가기가
너무 멀어 대관령 서쪽인 봉평에 집을 마련하셨던 것입니다.
그리고 어머니는 산달이 되기 전에 강릉으로 가셔서
저를 낳으셨습니다.
인걸人傑은 지령地靈이라고 했던가요. 어머니가 저를 임신하신
평창은 한반도에서 공기가 맑고 물이 깨끗하기로 으뜸입니다.
특히 오대산 줄기와 계곡물은 어느 산과 물과 견주어도
뒤지지 않는 뛰어난 장소임이 틀림없습니다.
제가 태어나 여섯 살까지 자란 강릉집도 좋은 기운으로
가득 찬 곳이었습니다. 집에서 경포대까지 10리가 안 되었으니
어머니가 어릴 때 놀던 곳에서 저도 놀았습니다. 그러니까
저는 어머니의 피뿐만 아니라 어머니의 환경까지도 이어받은

셈입니다. 동해의 넓고 맑은 기운만큼이나 좋았던 것은 제가
태어나기 전에 돌아가셔서 얼굴을 뵈지 못했던 외할아버지
신명화申命和, 1476-1522 공의 서재였습니다. 어머니는 그 서재에서
외할아버지의 책을 펼치며 저에게 글을 가르치셨습니다.
그러니까 외할아버지가 읽은 책을 어머니도 읽으시고 어머니가
읽은 책을 제가 다시 읽은 것이지요. 삼대가 같은 책으로
공부하였으니 이것이 글 읽는 집안의 아름다운 전통일 것입니다.
저에게 강릉의 외가는 언제나 의지하던 고향이었습니다.
어머니가 세상을 떠나고 저에게 언제나 든든한 버팀목이 되어
주셨던 것은 외할머니셨습니다. 저의 외조모이신 용인 이씨는
외조부가 큰 병에 걸렸을 때 손가락을 자르면서까지
정성 들여 기도하셨던 열녀이셨습니다. 그리고 저도 어머니가
크게 아프셨던 때에 외조부를 모신 사당에 남몰래 들어가서
기도를 드렸습니다. 어머니가 돌아가시고 나서 저는 강릉에 계신
외할머니를 자주 뵙고 의지하였습니다. 제가 금강산에서 나와
들른 곳도 강릉이고 경북 성주에서 혼례를 올리고

다음 해 찾아간 곳도 외할머니가 계신 강릉입니다. 외가댁에
가면 어머니의 자취가 남아 있어 저는 더욱더 강릉 오죽헌을
좋아하고 그리워했습니다. 벼슬살이 할때에도 늘 오죽헌에
계신 외할머니를 잊지 않았습니다.

여러 차례 외조모의 병간호를 위해 사직하고 강릉으로
내려갔습니다. 어머니에게 못다한 효도를 외할머니에게
하고 싶었던 것이었는지도 모르겠습니다. 선조 임금께서는
외조모에 대한 저의 효성을 갸륵하게 여기셨습니다.

어머니의 임종을 못 본 것이 한이었을까요. 저는 서른네 살이
되는 해, 10월에 외할머니의 병세가 위독해지자 임금이
특별 휴가를 주어 강릉에 내려갔습니다. 그리고 아흔 살의 일기로
눈을 감으신 외할머니의 임종을 지킬 수 있었습니다.

어찌 보면 저에게 충은 효 다음이었는지도 모르겠습니다.
외할머니가 돌아가시고 외할머니 행장도 손자인 제가 지었습니다.
외할머니께서 돌아가신 뒤에 강릉에 가는 발걸음은 끊겼지만
저의 영원한 마음의 안식처는 어머니와 외할머니에 대한 기억이
있는 강릉 북평촌 검은 대나무 숲 오죽헌입니다.

매
창
과
의

대
화

—— 어머니는 어떤 분이셨습니까?

어머니는 저를 스물 여섯 살에 낳았습니다. 저는 둘째로
태어났는데 오빠와는 다섯 살 터울입니다. 아버지의 과거 공부로
저희들의 교육은 주로 어머니가 맡아 하셨습니다. 어머니께서는
저에게 다른 사대부 집안 여인처럼 여자로서 갖췄어야 할
규범을 가르치셨습니다. 이뿐만이 아닙니다. 경전과 역사도
가르치셨습니다. 이는 저뿐만이 아니라 일곱 남매
모두 그러하였습니다. 어머니에게 배운 중요한 경전은
『소학小學』이었습니다. 주변을 깨끗이 하고 손님 응대하는
기본도 하지 못하면서 큰일을 하는 법은 없다는 『소학』의
가르침은 어머니에게 몸소 배운 것입니다. 어머니는
저희가 잘못할 때는 겨울 바람처럼 엄했지만, 평상시에는
봄 바람처럼 자애로우셨습니다. 야단을 칠 때에도 결코
큰 소리를 내지 않으셨습니다.
저는 강릉에서 태어나 열두 살에 한양으로 올라왔습니다.

따라서 저의 고향도 어머니와 마찬가지로 강릉이라고
해야겠지요. 어머니는 한양으로 올라오신 뒤 고향을 많이
그리워했습니다. 그건 저도 마찬가지였습니다. 특히나 어머니는
예쁘게 꾸몄던 뒤뜰을 많이 아쉬워했는데 한양 집에서도
작게나마 정원을 가꾸시며 강릉의 집을 그리워하셨습니다.
강릉에서든 한양에서든 어머니와 함께 마당을 가꿨습니다.
어머니는 한양에 올라와 막내를 낳으셨기 때문에 살림하랴
갓난아기 키우랴 정신 없이 바쁘셨지만 바쁜 와중이라도 손에서
붓을 놓지 않으셨습니다. 시를 쓰고 그림을 그릴 때 저는 언제나
어머니 곁에 있었습니다. 어머니께서는 그림을 다 그리시고
저의 의견을 듣는 것을 즐기셨습니다. 나름 평론가였다고나
할까요. 그도 그럴 것이 제가 살던 시대는 여성들이 그림을 그려
남에게 내보이는 일이 매우 드물었기 때문입니다. 아무튼
저의 조언이 도움이 되었던 것은 틀림없습니다. 또한 시를
지으시면 저보고 읊어보라고 하셨습니다. 이렇게 어머니는
저를 동료 삼아 예술 세계에서 노니셨습니다.

제가 스물세 살 때 어머니께서 갑자기 돌아가셨습니다.
이제 막 성인이 되었던 저는 삶의 버팀목이 무너지는 느낌을
받았습니다. 특히 어린 막내가 아직 철이 들기 전에 어머니가
세상을 떠나는 일은 큰 슬픔이 아닐 수 없습니다. 어머니가
돌아가시고도 저희가 길을 잃지 않고 올바르게 자란 것은
평소 어머니께서 보여주신 행실과 마음가짐 덕분이었다고
생각합니다. 저는 어머니가 저에게 해주셨던 모든 것들을
고스란히 동생들에게 해주려고 노력했습니다만 어머니의
빈자리를 채울 수는 없었습니다. 그 무엇이 어머니의 사랑을
대신할 수 있을까요.
아, 어머니에 대한 기억을 한 가지 더 말씀드려볼까요. 어머님
나이 마흔일곱 살에 아버님이 처음으로 벼슬길에 오르셨으니
어머님께서 열아홉 살에 시집와 28년 동안 얼마나 마음고생이
심하셨겠습니까? 하지만 어머니께서는 단 한 번도 아버지에게
불편한 기색을 내비치지 않으셨습니다. 그랬기 때문에
일곱 자식들은 아버지를 극진히 모실 수 있었습니다.

이것은 어머니가 세상을 떠나신 뒤에도 마찬가지였습니다. 일곱 자식들은 이전처럼 아버지에 대한 효도를 다하였습니다. 이것이 돌아가신 어머님의 뜻이었으니까요.

—— 매창의 삶은 어머니의 삶과 비교해서 어떠했나요?

저도 어머니와 마찬가지로 조선 시대 사대부 여인의 평범하면서도 쉽지 않은 삶을 살았습니다. 3남 3녀, 여섯 명의 자녀를 낳았으니까요. 자식들을 키우며 이런 생각이 들더군요. "우리 어머니는 어떻게 일곱 남매를 키웠을까?" 역시 모든 자식은 어른이 되어 자식을 낳아봐야 부모의 마음을 헤아리게 되는 걸까요. 제가 아이를 키우면서 남편 뒷바라지를 하면서 틈틈이 그림을 그리고 글씨를 썼던 것은 모두 어머니에게 보고 배운 것입니다. 그리고 어머니에게 배운 경전과 역사 덕분에 나름 세상일을 판단하는 식견을 갖출 수 있었습니다. 훗날 동생 이이에게 도움이 될만한 이야기를 해준 것도 어머니에게서 배운

것들이 있기 때문에 가능했습니다. 누나이자 아녀자인 저의
견해를 잘 들어준 동생에게 고마움을 느낍니다.

그만큼 동생도 절 믿었다는 뜻이겠지요. 저도 어머니에게
받은 것처럼 자식들에게 해주었습니다. 하지만 어머니가
저에게 주신 것만큼 잘했는지는 모르겠습니다.

누구에게나 삶이 그렇듯이 사랑하는 사람을 먼저 떠나 보내는
것은 가슴 아픈 일입니다. 제가 환갑이 되기 전 부모님과 오빠,
동생 이이, 남편을 모두 떠나 보냈고 전쟁을 겪어야 했습니다.
조선이 세워지고 전란이 일어나지 않았던 200년 동안은 평화의
시기였습니다. 이 평화가 일본군에 의해서 깨졌으니 임진년에
일어난 난리는 저뿐만 아니라 모든 조선 사람이 이전에는 겪어
본적이 없었던 아픔이었습니다. 전쟁이 일어나자 저는 세 아들과
함께 원주 영원성으로 피난을 갔습니다. 하지만 저와 큰아들은
왜적의 칼날을 피하지 못했습니다. 그때 제 나이가 예순네 살,
큰아들이 스물여덟 살이었습니다. 막내아들도 부상을 당했지만
다행히 살아났으니 불행 중 다행히 아닐 수 없었습니다.

전쟁 속에서 제가 평생 남긴 그림과 글씨가 잿더미로 변해
먼지처럼 다 사라지고 맙니다. 그러니까 지금까지 남아 있는
작품들은 어떻게 보면 하늘이 도왔다고나 할까요.
그래서 후손들이 더욱 애지중지하지 않았나 생각합니다.
7년 동안 이어진 전쟁은 모든 예술을 한꺼번에 시들게 하였으니
그림과 글씨를 즐기고 누리는 전통이 한때 끊기는 아픔을
당한 것이지요. 다시 일어서기 위해서 시간이 필요했습니다.
아무튼 어머니가 그림과 글씨에서 노니시지 않았다면
저도 노닐 수 없었을 것입니다.
제 후손들이 어머니와 저의 작품을 몇 점이라도 지킬 수 있었던
또 다른 이유는 저희 가문의 지인들 역시 어머니와
제 작품을 소중히 여겼기 때문입니다. 결국, 예술 작품이란
많은 사람들이 아끼고 사랑하는 마음이 있어야
오래도록 이어질 수 있답니다.

—— 조선 시대 처음이자 마지막으로 모녀가 그림으로 이름을
남긴 영예를 얻었습니다. 매창은 주로 먹으로 그림을 그렸는데요.
어머니와는 다른 그림을 그리게 된 배경을 듣고 싶습니다.

최초의 모녀 화가란 칭찬 앞에 부끄럽습니다. 제 그림 솜씨는
어머니에 비하면 보잘것없습니다. 다만 사대부 화가들의
틈바구니에서 여성 화가였다는 점. 특히 모녀 화가라는
사실이 희귀한 일임을 잘 알고 있습니다.
어머니는 그림뿐 아니라 자수 솜씨도 뛰어나셨습니다.
사실 어머니는 자수의 밑그림을 위해서 초충도를 그리셨습니다.
색실로 자수를 놓기 때문에 색을 써서 그림을 그리셨던 것이죠.
그러다가 사임당의 초충도는 자수의 밑그림에서 벗어나
중요한 그림 소재로 당당히 자리합니다. 따라서 어머니의
초충도는 자수의 형제자매라고도 할 수 있겠습니다.
저의 그림은 어머니가 그린 초충도와는 다른 뿌리를 가지고
있습니다. 선비가 붓을 든 것으로 봐야 합니다.

어머니는 저를 선비처럼 키웠습니다. 그래서 다른 여인들이
자수를 할 때 저는 붓에 먹을 묻혀 글씨를 썼습니다.
제가 늘 가까이 한 친구는 종이와 붓, 그리고 먹이었지요.
저는 글씨를 익히다 보니 붓 다루는 것이 능숙해져 어머니처럼
그림을 그려보고 싶었습니다. 하지만 어머니가 그리신 초충도는
붉고 푸른색과 가는 선으로 그리는 그림이어서 먹으로 흉내
내기가 어려웠습니다. 그래서 자연스레 먹으로만 그릴 수 있는
매화나 대나무를 치기 시작했지요. 당시 묵매나 묵죽은 사대부가
여가에 하는 교양 필수였다고나 할까요. 그러니까 제 그림의
연원은 자수가 아니라 사대부의 먹 그림인 것이지요.
조선에서 먹으로 그린 그림이 본격적으로 꽃피었던 시기가 바로
저의 동생인 율곡이 조정에서 활동했던 선조 대입니다.
제 그림도 그런 시대 흐름에 놓여있다고 보아야 합니다.
저는 먹으로 매화나 대를 치다가 자연스레 다른 꽃나무로
소재를 넓혀 나갔습니다. 재미있는 것은 그러다가 어느 순간에
새가 나뭇가지에 앉은 그림을 그렸습니다. 이렇게 해서

제가 그린 수묵화조도 水墨花鳥圖가 탄생했습니다.
화조도는 이미 중국에서 있었지만, 초충도처럼 짙은 색에
세밀한 선으로 그린 그림이었습니다. 그러니까
저의 수묵화조도는 중국 화조도와는 다른 그림이라고 해야
할 것입니다. 아무튼 수묵화조도가 자리 잡는 데 제가 한몫을
한 것은 저에게도 의미 있는 일입니다. 어머니께서 초충도의
원조라면, 저는 수묵화조도의 선두주자라고 부르면 어떨까요.
그러고 보니 어머니와 제 그림을 가지고 전시회를
해봐도 좋을 것 같습니다. 전시 제목은 이렇게 하면 어떨까요?
'조선 유일의 모녀화가가 색과 먹으로 살린 생명들'.

사임당과의 대화

—— 오만 원권 지폐에 등장하셨습니다. 지폐에 등장한
첫 여성이신데요. 소감이 어떠신가요?

서양의 오랜 전통 중 하나가 돈에 사람의 얼굴을 그려 넣은
것입니다. 그리고 초상화의 주인공들은 모두 당시 나라를
다스리던 황제나 왕이었습니다. 이 같은 전통이 지폐를
만들면서도 이어졌습니다. 하지만 오늘날 몇몇 나라를 빼고서
더는 화폐에 임금이나 왕의 얼굴만 넣는 경우는 많지 않습니다.
학자나 예술가의 초상도 지폐에 등장하기 시작한 것이지요.
물론 중국의 경우, 여전히 지폐에 들어간 인물은 모택동뿐이고
영국 지폐의 앞면은 모두 엘리자베스 여왕입니다. 하지만 영국의
경우, 지폐 뒷면에는 지폐마다 다른 인물을 바꿔가며 넣고
있고 훗날 왕이 바뀌면 지폐 앞면의 주인공도 바뀔 것입니다.
서양은 초상화의 전통이 동양보다 발달했습니다. 임금과
관료가 아니어도 초상화를 그렸습니다. 그래서 서양 지폐에는
들어갈 만한 초상화가 풍부했습니다. 하지만 우리는 상황이

다릅니다. 초상은 임금이거나 고위관료가 되어야만 남길 수
있었습니다. 따라서 신분이 낮거나 여성인 경우에는 초상화를
가질 수 없었습니다. 저의 초상이 오만 원권에 들어가기 전까지
천 원, 오천 원, 만 원권의 지폐에는 모두 조선 시대 남성의
초상뿐이었습니다. 한 명은 왕이고 두 명은 학자였습니다.
그런데 지폐에 실린 초상의 주인공이 남성이라는 문제 말고도
또 다른 문제가 있습니다. 바로 이 초상화가 모두 상상으로
그려진 그림이라는 것입니다. 세종은 초상을 그렸다는 기록이
없습니다. 이는 퇴계와 율곡도 마찬가지입니다. 즉 그린
적이 있는데 남아 있지 않은 것이 아니라 아예 초상화를
만든 적이 없는 것입니다. 아무리 세종이 성군이고 퇴계와
율곡이 대학자라고 해도 상상으로 얼굴을 그려 넣은 것은
문제라고 생각합니다. 전 세계 어느 지폐에도 상상의 초상화가
들어간 경우는 없으니까요. 이런 상황에서 오만 원권을
새로 만들었습니다. 그리고 오만 원권의 인물 선정을 두고
많은 사람들이 설왕설래하던 중에 제가 새 지폐의 인물로

선정되었습니다. 이 선정을 두고서도 찬반양론을 비롯한 여러 의견이 있었다는 것을 알고 있습니다. 저는 제가 한국에서 여성 최초로 지폐에 초상이 들어간 이유를 저의 그림 때문이라고 생각합니다. 남성 중심의 사회인 조선에서 그림을 그리는 일 또한 남성들만의 몫이었기에 그 무수한 화가들 중에서 여성을 찾기란 정말 어려운 일입니다. 그런 남성 중심의 사회에서 활동한 여성 화가라는 희소성 때문에 제가 새 지폐의 인물로 선정되었던 것이 아닐까요.

물론 지폐에 예술가의 초상이 들어가는 일은 서양에서도 흔한 일이 아니었습니다. 프랑스 지폐에는 낭만주의 화가였던 들라크루아Eugène Delacroix, 1798-1863의 초상이 들어간 적이 있었습니다. 이는 예술이 정치만큼이나 중요하다는 생각의 변화가 일어났기에 가능했습니다. 따라서 여성 예술가의 초상이 지폐에 들어가는 경우는 동서양을 막론하고 찾기 쉬운 일은 아니지만, 아예 없는 일은 아닙니다. 최근 영국은 10파운드 지폐의 초상화를 기존 찰스 다윈에서 제인 오스틴Jane Austen,

1775-1817으로 바꾸었습니다. 이는 물론 여성과 예술의 위상이 함께 올라갔기에 가능해진 일입니다. 제가 오만 원권 지폐에 들어간 이유도 한국 사회에서 여성과 예술의 중요도가 높아진 상황 속에서 일어난 일이 아닐까요. 다만 아쉬운 점은 저 역시 초상화가 없다는 것입니다. 그래서 제 얼굴 역시 상상으로 그려낸 것이라는 한계를 가지고 있습니다. 한 가지 제가 드리고 싶은 조언은 다음에 새 지폐를 만든다면 여성이 오든 남성이 오든 진짜 초상화나 사진을 넣었으면 좋겠습니다. 다시 말하면 앞으로는 초상화나 사진이 있는 인물을 새 지폐 주인공으로 썼으면 좋겠습니다.

—— 큰딸인 매창과 막내아들 이우도 모두 그림과 글씨에 뛰어났습니다. 예술에도 유전요인이 작용할까요?

조선 시대 화가들을 보면, 집안의 영향이 분명히 있어 보입니다. 겸재 정선의 손자도 화가였고 심사정의 부친 역시 화가였습니다.

윤두서의 아들과 손자도 모두 화가였다고 하니, 그림 그리는
재능이 분명 피 속에 있긴 하나 봅니다. 하지만 그렇다고 해서
예술적 재능이 모든 자식한테 이어지는 것은 아닐 것입니다.
같은 뱃속에서 나왔어도 재능이 모두 같을 수 없는 것은
동서고금에서 드러난 명백한 사실입니다.

일곱 명의 자녀 가운데 첫째 딸인 매창과 막내인 이우가
저의 재능을 이어받아서 그림과 글씨에 뛰어났습니다.
매창과 이우는 제가 방에서 그림을 그릴 때마다 먹을 갈면서
저의 붓질을 유심히 관찰했습니다. 아이들이 재능을 펼 수
있었던 가장 큰 배경은 제가 그림을 그린 것이 아니었나
생각합니다. 매창이 스물세 살이 되는 해에 제가 세상을
떠났으니 매창은 저의 그림을 충분히 음미하고 소화할
시간이 있었습니다. 예나 지금이나 딸은 어미와 더 친한
법이 아니겠습니까. 특히 매창은 그림과 시에만 능했던 것이
아닙니다. 경전도 즐겨 읽었기에 웬만한 선비를 능가하는
식견을 가졌습니다. 그래서 사람들은 매창을 작은 사임당이라고

불렀다지요. 훗날 아우 이이가 조정에 있을 때 중요한 사안에
관해서는 큰 누이의 의견을 들었다고 합니다. 조선 시대에
많은 부자父子 화가가 있었는데요. 저와 매창은 조선 시대 유일한
모녀 화가로 역사책에 이름을 올렸습니다.
아들 가운데에서 저의 예술적 재능을 이은 것은 막내 이우입니다.
막내 역시 그림도 뛰어났지만 글씨로 더욱 이름이 높았습니다.
더군다나 막내의 장인이 당대 초서 글씨의 명필이었던
고산 황기로孤山 黃耆老, 1521-1575 이후였으니 말입니다.
이우는 어릴 땐 저에게 배우고 장가 가서는 장인에게 배웠기
때문에 대가가 될 수 있었습니다. 저와 딸과 아들이 예술에
노닐어 조선의 예술계를 풍부하게 했으므로 저희 집안을 조선의
대표 예술가 집안이라고 해도 괜찮지 않을까요.

—— 셋째 아들 율곡 이이를 대학자로 키운 비결이 있을까요?

조선 시대 선비 집안에 남자로 태어나면 누구나 다 과거를

준비합니다. 과거 말고는 할 수 있는 것이 없었으니까요.

제 아들들도 마찬가지였습니다. 큰아들 경우에는 서른두 살에 결혼하여 마흔한 살에 처음으로 과거에 붙었습니다. 큰아들은 어릴 때 저에게 글을 배웠습니다. 셋째 아들 이이는 다른 자식에 비해 유달리 영특했습니다. 제가 강릉에서 낳아 여섯 살이 되는 해에 한양에 와서 열세 살의 어린 나이에 진사 초시에 합격했으니까요. 이후 스물두 살에 결혼하고 스물아홉에 문과에 급제할 때까지 모두 아홉 번의 시험에서 장원했습니다.

어미의 생각으로는 이이가 타고난 자질도 훌륭했지만 품은 뜻도 상당히 높았던 것 같습니다. 이런 배경에는 어린 시절을 강릉에서 너른 동해를 바라보며 길렀던 호연지기의 영향이 있었을 것입니다. 아! 한 가지만 더 이야기해야겠네요.

오늘날도 마찬가지입니다만 온전한 인격을 갖춘 사람은 이성만 발달시킨다고 되지 않습니다. 감성이 뒷받침되어야 합니다. 그래서 선비들에게 시 짓기는 필수였습니다. 여기에 그림까지 곁들인다면 더할 나위 없었겠지요. 아들 이이는 제가

그림 그리는 모습을 어릴 때부터 보고 자랐습니다. 이것이
아들의 감성 훈련에 큰 도움이 되었다고 생각합니다.

—— 남편은 어떤 분이셨나요?

제 남편 이원수는 여섯 살에 부친을 여의고 어머니 남양 홍씨
밑에서 힘들게 자랐습니다. 그리고 스물두 살이 되는 해에
저와 혼인하였습니다. 저의 꿈은 다른 사대부 여인과 마찬가지로
남편이 과거에 급제하여 한미해진 덕수 이씨 집안을 일으켜
세우는 것이었습니다. 하지만 뜻대로 되지 않았습니다.
남편이 마흔두 살에 이우가 태어났으니 40대의 가장이 관직 없이
아내와 자식들을 먹여 살릴만한 방도가 마땅치 않았습니다.
아들 이이가 저의 행장을 지으면서 아버지에 대해서
"성품이 호탕하여 살림살이를 돌아보지 않았으므로 가정형편이
매우 어려웠다"라고 적은 것을 가지고 후대 사람들은 제 남편을
나무라지만 꼭 그렇게 이야기할 것도 아닙니다. 예부터 선비는

추위도 곁불을 쬐지 않는다는 말이 있습니다. 양반 사대부가
과거에 붙지 않으면 할 수 있는 것이 없었으니까요. 따라서
모든 살림살이는 저의 몫이었습니다. 이는 저뿐만이 아니라
남편이 과거에 붙지 못한 모든 사대부 여인도 마찬가지였습니다.
그래서 벼슬하지 못한 인물의 아내나 자식들이 남편이나 부친에
대해 말할 때면 "살림살이를 돌보지 않았다"고 기록을 남긴
것입니다. 오늘날 관점으로 앞의 문장을 해석하면 안 되는 이유를
잘 살펴야 합니다. 그러니까 살림살이를 돌보지 않았다는 말은
흉이라기보다는 남편이나 아버지가 곤궁해도 구차하게 살지는
않았다는 긍정의 표현일 수도 있습니다.
여하튼 하늘도 무심치 않아서 남편이 오십 세가 되는 해에
음직으로 벼슬자리를 얻었습니다. 종5품 수운판관으로 벼슬길에
오른 남편은 다음 해에 저를 잃고 환갑이 곧 지나 세상을
떠날 때까지 관직에 머물며 일곱 남매를 돌보았으니,
한평생 크게 영달하지는 못했지만, 양반 사대부의 평범한 삶을
살았다고 봐도 되지 않을까요.

—— 어머니와의 추억이 궁금합니다.

저의 어머니 용인 이씨龍仁李氏, 1480-1569는 외동딸이었습니다.
그러니 오죽 부모님의 사랑을 받고 자랐겠습니까. 어머니는
타고난 성품이 온화하고 유순하며 마음가짐이 순수하고
차분하신 분이셨습니다. 저의 아버지이신 신명화 공에게
시집와 딸만 다섯을 낳았습니다. 외동딸로 태어나 딸만 다섯을
낳았으니 딸들의 마음을 누구보다도 잘 아시던 분이었습니다.
어머니는 딸들을 모두 강릉에서 낳고 키웠습니다.
스물다섯 살에 저를 둘째 딸로 낳으셨지요.
아버지가 돌아가셨을 때 저는 강릉에 홀로 된 어머님을
모시기 위해 친정 생활을 하게 됩니다. 그렇게 친정인 강릉에서
여섯 명의 아이를 키웠습니다. 이때 제일 큰 힘이 되었던 것은
어머님의 보살핌이었습니다. 그러다가 제 나이 서른여덟 살에
한양 시댁으로 자식들을 데리고 올라오게 됩니다.
강릉 북평집에서 환갑 넘은 친정어머니와 울면서 작별을 하고

대관령 중턱에 이르렀는데 북평 땅을 바라보니 어머니에 대한
그리움을 견딜 수가 없었습니다. 가마를 멈추게 하고 한동안
쓸쓸히 눈물 짓다가 다음과 같은 시를 지었습니다.

머리 하얀 어머님 임영에 두고
장안 향해 홀로 가는 이 마음
고개 돌려 북촌 바라보노니
흰 구름 날아내리는 저녁 산만 푸르네.

慈親鶴髮在臨瀛 身向長安獨去情 回首北邨時一望 白雲飛下暮山靑.

한양에서 생활하면서도 항상 강릉을 그리워하여 밤중에
사람 기척이 조용해지면 눈물을 흘리며 울고 어떤 때는
새벽이 되도록 잠을 이루지 못했습니다. 이런 어머니에 대한
그리움을 어머니와 같이 가꾼 뜰에서 살던 풀과 벌레를
화폭에 담으며 달래었답니다.

—— 오늘날 사임당의 그림이 진본이다 모사본이다. 말이 많은데
어떻게 생각하시는지요?

저의 많은 작품은 전란의 와중에 사라졌습니다. 더군다나
조선 시대 여성은 그림에 호를 쓰거나 인장을 찍지 않았습니다.
그림에 이름을 남기는 것이 금기시되어 있었으니까요.
이렇게 그림에 낙관이 없기 때문에 제 작품은 전해지기에
그다지 좋은 상황은 아니었습니다. 그럼에도 많지는 않지만
전해질 수 있었던 이유는 옛사람들이 조상의 그림과 글씨 같은
묵적墨跡을 무척 소중히 여겼기 때문입니다. 묵적을
조상의 분신이라 생각하고 다음 세대에 전해주었기에
저의 작품도 지금까지 남아 있을 수 있었습니다.
어렵게 전해진 화첩이나 병풍 등은 여러 선비들이 감상하고
제시를 짓거나 발문을 달아 그림의 유래를 확실히 하기도
했습니다. 그래야만 난리 중에라도 멸실되지 않을 수 있으니까요.
지금 국립중앙박물관과 오죽헌시립박물관 그리고 간송미술관에

전하는 작품들은 여러 문인들의 제시와 제발이 같이 전하는
중요한 진작들입니다. 당연히 제가 그린 초충도의 기준이
되어야 합니다. 이를 기준으로 여기에서 멀리 떨어져 있는
작품들은 훗날 저의 이름을 빌리기만 했을 뿐 정신은 담지 못한
모사본이 아닐까요. 모사에 모사를 거듭하면 원형에서 멀어지는
법이니까요. 그래서 낙관이 없다 해서 사임당일리 없지 않고
초충도라고 모두 사임당 것일 수 없습니다.
숙종이 모사한 제 초충도는 사임당 초충도라고 해도
될 것입니다. 저의 명성만 빌린 조악하게 꾸며낸 초충도만
조심하면 되겠습니다.

—— 현재에 다시 태어난다면 삶이 어떻게 흘러가리라
생각하시나요?

저는 다섯 명의 딸 중 둘째로 태어났습니다. 열아홉 살에
한양으로 시집갔는데, 같은 해에 부친이 돌아가는 아픔을

겪었습니다. 이후 홀로 계신 어머니를 봉양하기 위해 16년
동안 본가인 강릉과 시댁인 한양을 오가는 삶을 살았습니다.
그리고 스물한 살부터 서른아홉까지 18년 동안 모두 4남 3녀를
낳았습니다. 결혼을 하고 2년 만에 첫 아들을 한양에서 낳고
둘째 아이부터는 강릉에서 낳았습니다. 서른여덟 살에
강릉 생활을 정리하고 한양으로 올라온 다음 해 막내아들을
낳았습니다. 자식들이 아프지 않고 모두 어른이 되어서
참으로 고맙게 생각합니다.
다만 한 가지 아쉬웠던 점은 남편이 과거에 계속 실패하여
생활이 어려웠던 것입니다. 남편의 녹봉 없이 일곱 명의 자식을
키우는 것은 결코 쉬운 일이 아니었습니다. 삶에 어려움이
닥칠 때마다 저에게 큰 위안이 되었던 것은 짬짬이 그렸던
그림이었습니다. 그러다가 막내가 아홉 살이 되든 해에 그토록
바라던 남편이 관직을 얻어 참으로 기뻤습니다.
하지만 다음 해 봄에 병으로 누운 지 사흘 만에 세상을 떠납니다.
이때 남편과 아들 이선과 이이는 같이 출장 중이었기 때문에

저의 임종을 못 보고 맙니다. 아마도 한창 감수성 예민하던
열여섯 살 이이는 큰 충격을 받았을 겁니다.
아무튼 제가 다시 태어난다면 다시 결혼을 해서 부모님 모시고
자식을 낳을지 모르겠습니다. 하지만 그림 그리고 시는 썼겠죠.
또 직업을 가진다면, 무슨 직업을 가져야 옛날에 제가 했던 것을
전부 할 수 있을까요?

—— 오늘날 화가를 꿈꾸는 이들에게 하고 싶은 말이 있으신가요?

그림은 그리워서 그리는 것입니다. 그리운 게 없으면 그릴 게
없습니다. 그리움은 어디에서 올까요? 제가 어릴 때부터
늘 보고 자란 푸른 동해, 한양과 강릉을 오가느라 숱하게 넘은
대관령, 강릉에서 살던 집 마당에 핀 각종 꽃과 벌레들. 분주하고
팍팍했던 한양 살림을 이겨내는 데 가장 힘이 되었던 것은
유년을 보낸 고향에 대한 그리움이었습니다. 가 닿을 수 없는
아쉬움을 머나먼 한양에서 그림으로 달랠 수 있었습니다.

오늘날 아이들은 제가 살던 시절과 달리 아스팔트 위에서
자라느라 꽃과 벌레는 동식물 도감 속의 일이 되어버렸다고
하니 참 마음이 아픕니다. 감성이 따뜻해지는 바탕은 나 이외의
살아있는 생명에 대한 경외감과 애정입니다. 따라서 여러분은
조선의 화가들보다도 더욱 부지런해야 합니다. 생명체보다
아름다운 것은 없습니다. 열심히 산으로 들로 쏘다니고 보고
들어야 합니다. 생명체보다 사람의 감각을 더 크게 자극하는 것은
없습니다. 여린 풀 한 포기와 미약한 나비의 날갯짓에서도
살아 있는 것의 소중함과 신비함을 느끼는 감각을 익혀야 합니다.
제 그림이 아스팔트 시대에도 사랑받는 것은 여전히 살아 있는
것에 대한 사랑이 있기 때문일 것입니다.
지금 그림 그리는 학생들은 화실에서 사진 보고 그림을
그린다고 들었습니다. 참으로 안타깝습니다. 그림이란
자신이 보고 느끼고 경험하고 노래한 세상을 남들과 같이
바라보기 위한 예술입니다. 사진을 아무리 잘 옮긴다고 해도
그것에 진정 감동받을 사람이 얼마나 될까요? 여러분들은

자신만의 좁은 내면의 세계에서 나와야 합니다.

세상은 하나의 자아 속에 갇히기에는 너무나도 광대합니다.

예로부터 그림을 그리는 두 가지 법칙은 임모臨摹*와 사생입니다.

특히 임모는 대가의 그림을 따라 그리는 것입니다.

그렇게 해서 대가의 기법을 익힐 수 있습니다. 예를 들면

여러분이 저의 초충도를 임모한다면 여러 다양한 꽃과 벌레

그리는 법을 공부할 수 있습니다. 이렇게 어느 정도 그림

그리는 법을 익히고 나면 실제 살아 있는 것을 그리는 사생에

들어갑니다. 사진과 사생의 차이점은 사진이 담지 못하는

영역까지도 사생은 담을 수 있다는 것입니다. 사생 실력이

늘어나면 늘어날수록 그림 구성은 쉬워집니다. 서양화에서는

이를 데생이라고 하지요. 여러분이 임모와 사생을 꾸준히

해 나간다면 여러분의 그림은 많은 사랑을 받으며

다른 사람들에게 감동을 줄 것입니다. 또한 시간이 지나도

작품의 생명력을 잃지 않을 것입니다.

뜰을
나
오
며

아모도 그에게 수심水深을 일러준 일이 없기에
힌 나비는 도모지 바다가 무섭지 않다

청무우밭인가 해서 나려 갔다가는
어린 날개가 물결에 저려서
공주처럼 지쳐서 도라온다

삼월달 바다가 꽃이 피지 않어서 서거픈
나비 허리에 새파란 초승달이 시리다

오죽헌 뜰에서 놀던 나비가 그만 길을 잃고 동해까지
날아갔나 보다. 사임당 초충도 속 나비가 김기림 시에서
다시 태어난듯 하다. 시인은 나비를 무밭이 아닌 바다로
데려와 다른 세계를 그려냈다. 이렇게 하려면 나비라는 생물과
바다라는 공간 모두에 익숙해야 할 터. 보랏빛 흰빛 고운

무꽃이 활짝 핀 봄날 무밭에 앉은 나비를 본 적이 없다면,
아직은 공기가 찬 3월 초승달 밤에 바다에서 노닌 경험이
없다면 이 시는 나오기 어려웠을 것이다. 사임당의 초충도를
보고 김기림 시를 읽으니 흰 나비 한 마리가 하얀 무꽃을 향해
내려앉는 모습이 그려진다. 이것이 그림 속에 시가 있고
시 속에 그림이 있다는 말이다. 시중화詩中畵 화중시畵中詩.

사임당이 남긴 초충도는 후대의 초충도 화가들에게 모범이
되었다. 탄은 이정의 대나무가 이후 묵죽 화가들에게 모범이
되고, 겸재 정선의 진경산수가 이후 진경산수 화가들에게
모범이 된 것처럼 말이다. 그리고 훗날 초충도에서 더는
올라갈 수 없는 최고의 경지를 보여준 화가가 바로 정선이다.
정선의 그림은 소재나 구성면에서 사임당의 그림과 비슷하다.
또한 진경산수로 갈고닦은 솜씨를 초충도에서도 남김없이
뿜어내어 모든 미물이 화폭 위에 살아 있게 만들었다.

정선의 초충도 속에 등장하는 꽃과 벌레는 요즘의 초고화질 사진과 비교해도 털끝 하나의 틀림도 찾아내기 어렵다. 결국 사임당 초충도의 전통이 정선의 붓끝에서 완성된 것인데 사임당 그림의 전통이 없었다면 정선도 초충도를 완성하기 쉽지 않았을 것이다.

이는 매창이 그린 화조도 역시 마찬가지다. 매창 이후 화조도에서 정점을 찍은 화가는 단원 김홍도檀園 金弘道, 1745 -1806 다. 김홍도가 그린 화조도는 문화절정기 그림답게 담채淡彩로 곱게 색을 넣었는데 이것이 매창의 수묵화조도와 비교할 때 다른 점이다. 매창으로 말미암은 수묵화조의 전통이 이어져 김홍도의 손끝에서 채색화조로 대미를 장식한 것이다.

"창조적인 사람들은 한결같이 앞선 사람의 성취를 기반으로 삼는다. 누구도 무에서 유를 창조하지는 않는다." 영국인 역사학자 폴 존슨Paul Johnson이 『창조자들Creators』에서 한 말이다. 창조물은 갑자기 땅에서 솟아나거나 하늘에서 떨어진다는 생각만큼 사실과 거리가 먼 것은 없을 것이다. 옛날이든 지금이든 미래이든 동양이든 서양이든 마찬가지다.

시멘트와 아스팔트로 덮여 풀 한 포기 자라지 못하는 땅에서 풀벌레와 어울리는 삶은 돈을 내고 경험하는 사치스런 행위가 되어버렸다. 살면서 사생을 할 수 없다면 풀에 앉은 나비와 벌레, 나무와 새를 그리는 것은 더욱 어려운 일처럼 여겨진다. 하지만 꽃을 싫어할 사람이 어디 있으랴. 아파트의 베란다처럼 작은 공간을 각종 식물이 가득한 작은 뜰로 바꿔 놓는 재주를 가진 사람들은 모두 사임당의 후손들이다. 아침마다 화분에 물주는 정성이 아직 남아 있는 한국인은 우리 시대의 초충도를 그릴 힘이 있다. 그런 힘을 북돋워 주는 선배가 바로 사임당이다.

용어 해설

- **갑과** 甲科 26쪽 과거에서 성적 차례로 나눈 등급. 첫째의 장원, 둘째의 방안, 셋째의 탐화의 세 사람이 이에 속한다.

- **관서** 款書 19쪽 그림을 그리고 거기에 작가의 이름과 함께 그린 장소나 제작일시, 누구를 위하여 그렸는가를 기록한 것이다.

- **농담** 濃淡 20쪽 물감이나 먹의 짙음과 옅음에 따른 농도의 단계적인 변화를 의미한다.

- **발어** 發語 29쪽 책의 끝에 내용의 대강이나 간행 경위, 날짜, 저자, 기타 관계되는 사항을 간략하게 적은 글.

- **배관** 拜觀 29쪽 삼가 절하고 본다는 뜻이다.

- **사군자** 四君子 18쪽 매화梅花·난초蘭草·국화菊花·대나무竹와 같은 네 가지 식물을 일컫는 말이다.

- **인장** 印章 19쪽 글자, 무늬 등을 조각해 인주 등을 발라 문서에 찍어 증명으로 삼는 것을 말한다.

- **임모** 臨摸 193쪽 '임'은 원작을 대조하는 것을 의미하고 '모'는 투명한 종이를 사용하여 윤곽을 본뜨는 일을 말한다. 글씨나 그림 따위를 보면서 그 필법에 따라 충실히 옮겨 쓰거나 그리는 일이다.

- **제사** 題詞 22쪽 책의 첫머리에 그 책과 관계되는 글을 적어두는 것을 말한다.

- **초충도** 草蟲圖 59쪽 풀과 벌레를 소재로 하여 그린 그림.

도판 출처

—— 사임당의 그림

묵포도 31.5×21.7cm, 비단에 먹, 간송미술관 소장

쏘가리 20.5×20.5cm, 종이에 먹, 간송미술관 소장

사임당초충화첩 41×25.7cm, 종이에 채색, 간송미술관 소장

달개비와 추규 | 민들레와 땅꽈리 | 맨드라미와 도라지 | 오이와 개미취

가지와 땅딸기 | 수박과 개미취 | 원추리와 패랭이 | 양귀비와 호랑나비

신사임당필초충도 32.8×28cm, 종이에 채색, 국립중앙박물관 소장

수박과 들쥐 | 가지와 방아깨비 | 오이와 개구리 | 양귀비와 도마뱀

원추리와 개구리 | 맨드라미와 쇠똥벌레

여뀌와 사마귀(산차조기와 사마귀) | 추규와 개구리(어숭이와 개구리)

신사임당초충도병 48.6×35.9cm, 종이에 채색, 오죽헌시립박물관 소장

오이와 메뚜기 | 수박꽃과 쇠똥벌레 | 수박과 여치 | 가지와 사마귀

맨드라미와 개구리 | 양귀비와 풍뎅이(양귀비와 풀거미)

봉선화와 잠자리 | 원추리와 벌

—— 매창의 그림

월매도 36×28.3cm, 종이에 먹, 오죽헌시립박물관 소장

신죽쌍작 34.8×30cm, 종이에 먹, 오죽헌시립박물관 소장

월야노안 34.8×30cm, 종이에 먹, 오죽헌시립박물관 소장

화간쟁명 34.8×30cm, 종이에 먹, 오죽헌시립박물관 소장

—— 기타

송시열 제사 32.8×22.5cm, 종이에 먹, 간송미술관 소장

참고 문헌

『사임당전: 부단한 자기 생 속에 예술을 꽃피우다』 정옥자 지음, 민음사, 2016

『정본 소설 사임당』 이순원 지음, 노란잠수함, 2017

『사임당 평전: 스스로 빛났던 예술가』 유정은 지음, 리베르, 2016

『사임당을 그리다』 정항교 지음, 생각정거장, 2016

『조선 사람들의 소망이 담겨 있는 신사임당 갤러리』 이광표 지음, 이예숙 그림, 그린북, 2016

『신사임당, 그녀를 위한 변명: 시대와 권력이 만들어낸 신사임당의 이미지 변천사』
고연희·이경규·이숙인·홍양희·김수진 지음, 다산기획, 2016

『율곡집: 성리학의 이상향을 꿈꾸다』(한국고전선집 2) 이이 지음, 김태완 옮김, 한국고전번역원, 2013

『강릉시오죽헌·시립박물관 소장유물 도록』 강릉시오죽헌·시립박물관 학예연구실, 2011

『언어로 세운 집: 기호학으로 스캔한 추억의 한국시 32편』 이어령 지음, 아르테(arte), 2015

『창조자들』 폴 존슨 지음, 이창신 옮김, 황금가지, 2009

· 본 책에 실린 사임당 초충도의 작품명은 지은이의 연구를 바탕으로 표기했습니다.
따라서 국립중앙박물관과 오죽헌시립미술관의 소장품명은 〈도판 출처〉에
괄호로 별도 기재합니다.

· 이 책에 실린 〈신사임당필초충도〉는 국립중앙박물관에서 공공누리 제1유형으로 개방한
〈전 신사임당필 초충도〉를 이용하였으며, 해당 저작물은 국립중앙박물관에서
무료로 다운받으실 수 있습니다.